设计致物系列

Color for Designers

Ninety-Five Things You Need to Know
When Choosing and
Using Colors for Layouts and Illustrations

设计配色

超越平凡的 95 个要点

[美] 吉姆·克劳斯　◎著
(Jim Krause)

黄海枫　　　　　◎译

图书在版编目（CIP）数据

设计配色：超越平凡的 95 个要点 /（美）吉姆·克劳斯（Jim Krause）著；黄海枫译 . -- 北京：机械工业出版社，2022.3

（设计致物系列）

书名原文：Color for Designers: Ninety-Five Things You Need to Know When Choosing and Using Colors for Layouts and Illustrations

ISBN 978-7-111-70257-3

I. ①设… II. ①吉… ②黄… III. ①配色 - 设计 IV. ①J063

中国版本图书馆 CIP 数据核字 (2022) 第 045459 号

北京市版权局著作权合同登记　图字：01-2021-6272 号。

Authorized translation from the English language edition, entitled *Color for Designers: Ninety-Five Things You Need to Know When Choosing and Using Colors for Layouts and Illustrations*, ISBN: 978-0-321-96814-2, by Jim Krause, published by Pearson Education, Inc., Copyright © 2015 by Jim Krause.

All rights reserved. No part of this book may be reproduced or transmitted in any form or by any means, electronic or mechanical, including photocopying, recording or by any information storage retrieval system, without permission from Pearson Education, Inc.

Chinese simplified language edition published by China Machine Press, Copyright © 2022.

本书中文简体字版由 Pearson Education（培生教育出版集团）授权机械工业出版社在中国大陆地区（不包括香港、澳门特别行政区及台湾地区）独家出版发行。未经出版者书面许可，不得以任何方式抄袭、复制或节录本书中的任何部分。

本书封底贴有 Pearson Education（培生教育出版集团）激光防伪标签，无标签者不得销售。

设计配色：超越平凡的 95 个要点

出版发行：机械工业出版社（北京市西城区百万庄大街 22 号　邮政编码：100037）			
责任编辑：王　颖		责任校对：殷　虹	
印　　刷：北京宝隆世纪印刷有限公司		版　次：2022 年 4 月第 1 版第 1 次印刷	
开　　本：185mm×205mm　1/24		印　张：9.833	
书　　号：ISBN 978-7-111-70257-3		定　价：139.00 元	

客服电话：（010）88361066　88379833　68326294　　投稿热线：（010）88379604
华章网站：www.hzbook.com　　读者信箱：hzjsj@hzbook.com

版权所有·侵权必究
封底无防伪标均为盗版

设计配色
前言

假设你的汽车因为引擎故障进了维修站，并且这天你足够幸运，一位明显带着大师气场的机修工走出车库，打开汽车的引擎盖，简单地听了一下引擎声音，然后询问了几个问题，会意地点点头，并使个眼色，仿佛在说："别担心，我马上就能让你的汽车重新上路。"显然，他的直觉已经锁定了一两个故障点，几乎肯定能解决问题。

你心头的大石落下，同时心中又充满了疑问："究竟是什么让这位机械专家具有这种解决问题、揭开谜底和避免混乱的直觉？为什么我自己连问题都搞不清楚？"当然，这个答案很简单，熟练的机修工有与汽车引擎的内部工作原理相关的丰富知识和经验，而这是我们大多数人所欠缺的。

事实证明，引擎和色彩有一些共同点。对于不知道其工作原理的人而言，两者都很神秘、复杂，而且往往很麻烦。虽然在涉及处理引擎盖下的汽车故障时，本书（正如你可能猜测的那样）一点忙也帮不上，但本书专为消除你在使用色彩方面的紧张和迷茫——很多艺术家（包括平面设计师、网页设计师、插画师、摄影师和美工）在使用色彩时都会有这种感觉。不只是视觉艺术的初学者或中级从业者，很多有娴熟技能且经验丰富的艺术专业人士，当他们为其作品选择色彩和运用色彩时，也会感到有些犹豫不决。

简而言之，我创作这本书是为了消除在使用色彩时的神秘、紧张和迷茫感，代之以知识、信心和直觉造诣，让你可以积累必

需的经验，获得真正的创意和自信，并熟练掌握这些技能。在这里我要指出的是，运用色彩的能力只需要把握好几个易于理解的基本原则，它们具有广泛的适用性，能创造出用于布局、插画、Logo 以及美术作品的有视觉吸引力且可有效沟通的调色板。本书的前三章介绍色彩的三个组成部分（色相、饱和度和明度）和明度（色彩的明暗）的重要性，以及几个基于色轮的调色板建立策略。事实上，在学完本书的这三章后，你应该具备足够的知识以理解本书的其余内容，并开始将所学到的知识运用到自己的项目中。

本书介绍了 95 个主题，每个主题独立成篇。你可以坐下来从头到尾认真阅读本书，也可以一时兴起随机翻阅选取篇章中的独立主题（尽管如此，如果对色彩学科不太熟悉，你可能会希望采用传统的从头到尾的阅读方式，至少在第一次阅读的时候是这样，因为本书后面的内容往往会引用和扩展之前提到的内容）。如果想让自己对本书的主题结构及覆盖面有所了解，可以查阅目录。

若有机会翻阅本书的一些篇章，就会看到，文字和图片在内容中所占比例相差无几。我尽量使用简单明了的文字（本书最后的部分是一个术语表，如果遇到不熟悉的术语，可以参考它）。本书在文字上力求做到中肯、实用，但不乏偶尔的讽刺或放肆。就图片本身而言，我希望它们为你提供有用的信息，有助于概念的理解，并且能激发灵感，同时又觉得它们看起来丰富多样，让人愉悦。总之，为书中的文字信息配上大量图片非常重要，因为这毕竟是一本针对视觉学习群体的书。

本书中的插画以及数字文档都是使用 Adobe InDesign、Illustrator 和 Photoshop 这三个软件制作的，大多数设计师、插画

师和摄影师都用这些软件进行设计和艺术作品创作。本书中很少介绍这些软件的操作说明，原因很简单，我希望本书具有广泛的适用性，但特定版本的软件的功能细节各有不同。早在山顶洞人能够找到足够多的各种浆果来捣碎，并用石头研磨，用色彩填充色轮时，本书介绍的那些色彩原理就已初具雏形。因此，如果你在本书中看到想在自己的项目上试用的软件工具或处理方法，请查看软件的帮助菜单，并了解其操作（书中提到的数字化工具和处理方法都不会过于复杂，所以学习起来应该不会太麻烦）。

非常感谢你阅读本书。这是我以"设计和创意"作为主题的第 15 本书。在自己的设计和艺术作品中对色彩进行探索、尝试、运用，并写下其中的心得体会，我从不曾对此感到厌倦。我希望你喜欢这本书。如何在个人作品和专业项目中选择与运用色彩，需要走一段很长的路，本书将有助于你加强对这些方面的理解。

Jim K.

Jim K.
jim@jimkrausedesign.com

目录

页码	序号	章 / 标题
III		前言
2		**第 1 章　色彩 101+**
4	1	光线
6	2	色轮
8	3	三原色
10	4	间色
12	5	复色
14	6	HSV：色彩剖析
16	7	暖色和冷色
18	8	加色和减色
20		**第 2 章　明度最重要**
22	9	没有明度就没有色彩
24	10	色相、饱和度和明度结合在一起
26	11	明度和层次结构
28	12	明度和情绪
30	13	键控调色板
32	14	加深色彩
34	15	变浅和变暗
36	16	数字色彩辅助工具
38		**第 3 章　色彩关系**
40	17	单色
42	18	相似色
44	19	三色系

页码	序号	章 / 标题
46	20	互补色
48	21	分割互补
50	22	四色系
52	23	只要好看就行
54		**第 4 章　设计师的实用调色板**
56	24	单一色彩
58	25	黑色加一种色彩
60	26	色彩配对
62	27	没有不好的色彩
64	28	编排多色调色板
66	29	可控的复杂性
68	30	建立联系
70	31	危险的色彩
72		**第 5 章　中性色**
74	32	灰色和温度
76	33	到底什么是棕色
78	34	组合中性色
80	35	棕色加黑色
82	36	各种黑色
84	37	色彩与灰色的组合
86	38	色彩与棕色的组合
88	39	浅中性色
90	40	调暗的替代色

页码	序号	**章** / 标题
92		**第 6 章　与眼睛交互**
94	41	以色彩为导向
96	42	使用色彩增加视觉冲击力
98	43	选择色彩
100	44	色彩和深度
102	45	阴影是什么色彩的
104	46	让色彩呼吸
106	47	色彩作为背景
108	48	背景色作为构图元素
110	49	宽容的眼睛
112		**第 7 章　插画、图形和照片**
114	50	规划和运用
116	51	增加明度差异
118	52	色彩之间的线条
120	53	摄影调色板
122	54	为单色图像着色
124	55	考虑白色
126	56	一点纹理
128	57	探索色彩变化
130		**第 8 章　传达**
132	58	色彩和联系
134	59	色彩和意义
136	60	色彩和文化
138	61	故意胡闹

页码	序号	**章** / 标题
140	62	激发直觉
142		**第 9 章　企业色彩**
144	63	了解受众
146	64	评估竞争力
148	65	实际问题
150	66	评估趋势
152	67	推销
154		**第 10 章　灵感与认知**
156	68	观察色彩
158	69	观察、评估、拍照
160	70	借用灵感
162	71	历史认知
164	72	感知问题
166	73	其他色彩体系
168		**第 11 章　数字色彩**
170	74	所见即所得的梦想
172	75	网络安全的 RGB
174	76	让计算机来帮忙
176	77	不要让计算机带来伤害
178	78	数字化混合
180	79	无限的选择
182	80	重新定义可能性

页码	序号	章/标题
184		**第 12 章　色彩和印刷**
186	81	CMYK
188	82	专色
190	83	油墨与现实
192	84	纸张效果
194	85	避免难题
196	86	打样和预测
198	87	印刷检查
200	88	经验：老师

页码	序号	章/标题
202		**第 13 章　绘画？绘画！**
204	89	绘画并了解
206	90	颜料的种类
208	91	画笔和纸
210	92	项目构思
212	93	再进一步
214	94	素描
216	95	技术与设计
219		术语表

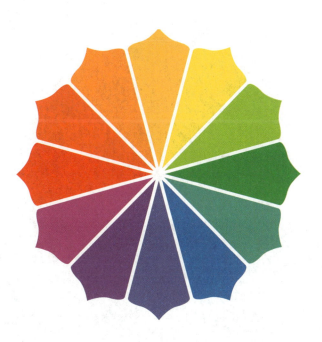

01 第1章

Color
For Designers

色彩 101+

色彩 101+
1 光线

所有色彩都来源于光线。从科学的角度说，人类肉眼可见的色彩是电磁波的振荡，其波长为 400 到 700 纳米。白色是混合所有色彩的光线后得到的，而黑色则因为没有光。*

我们看到的每种色彩都是特定波长的光线被植物、动物、汽车、佩斯利领带或格子裙等物体吸收或反射的结果。

例如，当白光照射在停止标志牌的表面时，标志牌的涂料分子吸收了可见光谱中各种波长的光线，但那些只有约 650 纳米波长（也称为红色）的光除外。红光的波长经过反射离开了标志牌的涂料表面，进入我们的眼睛，被眼球后面的感光部位所接收，感光部位与大脑配合，我们得知这是红色。

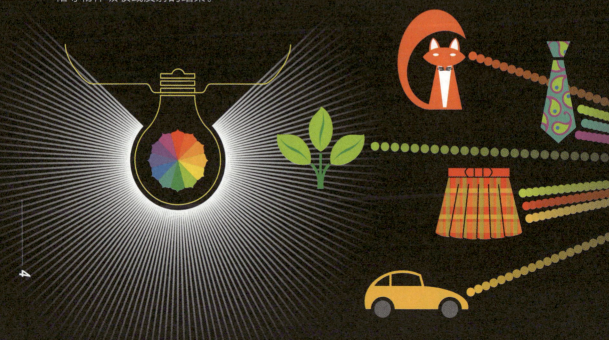

光源将不同色彩的光传递给眼睛，而色彩会受到光源特性的影响。例如，一个放在绿光下的停止标志牌（红色），看起来可能是灰色的。这是因为绿光不包含红色波长的光，并且它产生色彩的所有波长都会被标志牌的涂料表面所吸收。没有光会作为色彩信息传递到我们的眼中（有趣的是，在这些条件下，看到停止标志牌的人可能仍然会看到红色的标志牌，因为我们的大脑已经学会了使用线索，比如停止标志牌的形状，当色彩信息有限时能够猜测某些对象的色彩）。

艺术家或设计师无须充分理解电磁能、感光部位或人类感知等方面的科学解释，也能娴熟地运用色彩。但是，我们要清楚地知道，所有的色彩均始于光线，光线本身可以是白色或彩色的，而我们对色彩的感知来源于眼睛所收集的、由我们的大脑所确定的信息，了解这些很有帮助。要准确地判定我们所看到的色彩，并在我们的设计和艺术作品中有效地运用色彩，诸如此类的知识并不能帮助我们形成这样的能力，但可以为我们打下良好的基础。

* 说到光线时，白色是指所有色彩的光线都存在，而黑色则是没有任何光线。但是，就涂料和油墨而言，情况则正好相反：白色是没有颜料，而黑色是所有颜料的组合。本书中的大部分内容会涉及适用于涂料和油墨的色彩理论。

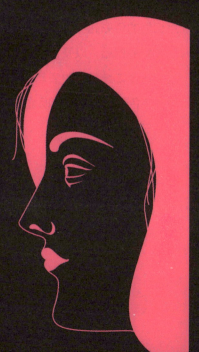

色彩 101+
2 色轮

关于色轮，要知道的第一点是，在处理色彩时，这是一个非常实用和灵活的辅助工具。

要知道的第二点是，色轮并非天然存在。色轮的表现方式既不像自然界中的彩虹，也不像科学实验室墙上那些通过棱镜透射产生的、用于注释的色带。

到底什么是色轮？它是经过时间考验和画家认可的示意图，艺术家不仅可以在配制一种色彩时参考它，也可以在配制富有吸引力的色彩组合时参考它。

尽管色轮不是天然的，而是人为的，但在本书中经常用它来说明色彩原理。为什么？如果要描述和展示配制色彩的方式（以及组合色彩的方式），任何其他方法都无法与围绕原色、间色和复色建立的标准色轮的百年历史相提并论。

下页顶部所示的色轮是标准色轮：原色、间色和复色的纯色色轮。另外两个色轮是用相同的色彩建立的，并且这些色轮考虑了色彩的明暗，以及色彩的深浅。因为不能在一个二维色轮中表示色彩的所有三个特质（色相、饱和度和明度），因此下页呈现的三个色轮非常重要。

基于红、黄、蓝三原色的标准色轮。看到像这样的基本色轮时一定要记住,其实应该将它的每一个部分看成更大的一个色彩集。例如,应该将紫红色部分理解为它代表了所有更浅、更深、更亮以及更暗版本的紫红色。涉及第 3 章介绍的调色板的各种色彩时,用这种方式查看色轮是非常关键的。

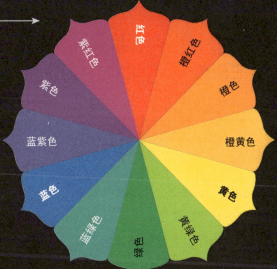

此色轮包括每种色彩的不同饱和度(亮度或强度)。第 10 个主题将介绍饱和度。

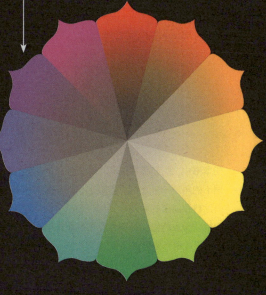

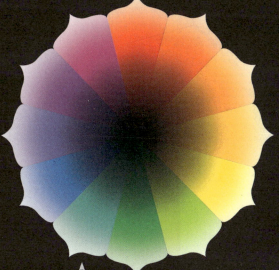

此色轮中的每个部分都提供了某种色彩从浅到深的整个范围。明度是第 2 章的主题。

色彩 101+
3 三原色

红色、黄色和蓝色是色轮的三原色。

三原色就是源色，无法通过混合其他色彩来获得。红色中没有黄色和蓝色，黄色中没有红色和蓝色，蓝色中也不包含一丝红色和黄色。

三原色混合时会生成所有间色和复色，如橙色、绿色和蓝紫色，也会生成一些名称不太精确的色彩，如查特酒绿、鲜肉色、长春花色、红褐色、蒲公英色或花生酱色。

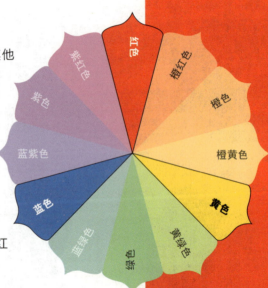

在本书中，除非另有说明，有关色彩的表现都是从理论的角度来陈述的。实际上，现实生活中用于制造涂料和油墨的颜料会受到不纯成分和化学反应的干扰，导致色彩在现实世界中的表现与它们在理论上的表现略有差异。

色彩 101+
4 间色

三原色混合时会生成间色。红加黄变橙；黄加蓝变绿；蓝加红变紫。

将间色添加到色轮中，就形成了色彩之间的互补关系。在色轮上，互补色彼此直接相对。

即使色轮中只填入了 6 个部分（包含三原色和间色的部分），也可以产生大量有吸引力的色彩对和色彩集。

下图包含了三原色和间色。在某些情况下，各种色彩看起来是完全饱和的，而在另一些情况下，它们显得浅了、深了或暗了。此插画的灰色调色板来自一个色轮的多个部分。这些灰色实际上是亮度被大大减弱的黄色。

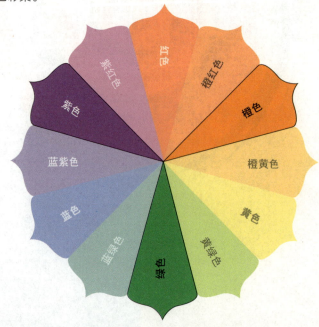

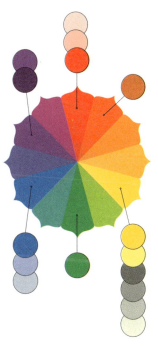

该图中的每一种色彩均起源于色轮的三原色和间色。有些色彩变浅，有些色彩变深，还有一种色彩的亮度被大大减弱，创造出了灰色。

正上方的图形展示了图片中每一种色彩分别起源于色轮的哪个部分。使用 Adobe Illustrator 的 Color Guide（色彩指南）面板可以找到每种色彩的深、浅、明、暗版本。

色彩 101+
5 复色

三原色和间色混合生成复色。

我们可以将复色命名为查特酒绿、水鸭色或秋季的橙色，等等，但这种叫法会受到个人解释的严重影响，因此，许多设计师和艺术家更愿意坚持对复色使用更加明确的名称，例如，蓝紫色、紫红色、橙红色、橙黄色、黄绿色和蓝绿色。

然而，这个词汇系统本身也无法回答某些问题，例如，蓝紫色和紫蓝色有什么不同？当然，答案取决于被问的人是谁，但艺术专业人士的共识似乎是，在复色名称中出现的第一种色彩是稍微更加明显的色彩。例如，根据此命名约定，绿黄色比黄绿色更绿一些。

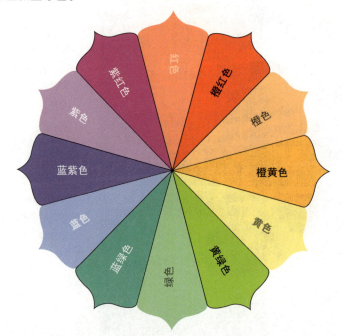

在使用全范围的三原色、间色和复色时，一切皆有可能，尤其是包括某些或全部色彩的深、浅、明、暗的多种版本。我们将介绍有关使用完整色轮的更多信息，以便在下文中建立有效的调色板。

重要的是，要认识到，色彩语言从来都不是绝对的。人们对于红、蓝和绿这样的词有相对一致的意见，但即便如此，如果请10个人展示他们心中真正的红色，肯定会得到10种不同的答案。当鲜肉色、淡紫色和肉桂色这样的词被带入谈话中，其定义一定会变得更不精确，甚至是含糊不清的。

建议：当设计师、艺术家、印刷商和客户要进行清晰的沟通时，色彩词汇应尽可能保持简单。例如，使用明亮的黄绿色和柔和的橙红色这样的描述，而不是查特酒绿和肉桂色这样的词。查特酒绿、肉桂色、珊瑚色与柿子橙等叫法虽然没有过界，但它们也许最适合用于情感或文学表达，而不适合表达视觉精确性。

色彩 101+
6 HSV：色彩剖析

所有色彩都可以使用色相、饱和度和明度（HSV）进行定义。这 3 个特质定义每一种色彩的外观：只有这 3 个，并且始终是这 3 个特质。

对于使用色彩的设计师和插画师而言，这是一个好消息。毕竟，如果任何色彩都可以仅用 3 个特质（而不是 5 个、12 个或 100 个特质）来识别和描述，这正好消除了在色彩搭配和制作漂亮的调色板背后的许多难题？

当参与专业项目和个人项目时，要在所看到和使用的色彩中识别这些特质。在调整任何色彩或色彩组，并寻找合适的搭配时，从色相、饱和度和明度三个维度考量，会使工作变得更容易。

到目前为止，本书中所展示的大多数色轮都是色相轮。

色相就是色轮中的一个色彩部分，例如，蓝色部分、绿色部分、蓝绿色部分。色相是表示色彩的另一个词（从这里开始，你会看到色相和色彩这两个词的互换使用）。

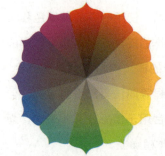

此色轮包括每个色相的不同饱和度水平。

饱和度是指色相的强度。饱和度有时也被称为浓度、浓艳度或纯度。最大强度的色相是完全饱和的。变暗或减弱的色相意味着饱和度降低。

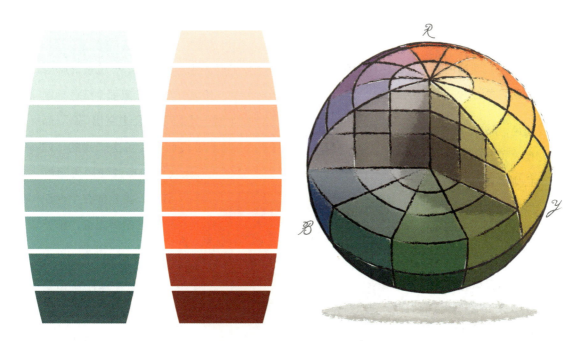

明度是指色彩的深浅程度，范围从接近黑色到接近白色。在选择和运用色彩时，色相、饱和度和明度都是关键的考虑因素，但明度是首要考虑因素，因为色相和饱和度都无法脱离明度而存在（第 2 章将介绍关于明度的关键特质的更多内容）。

一个真正完整的色轮需要用三维来展示——比如某色彩的球体、圆锥体、立方体或不规则的 3D 形状。目前，三维色彩模型并没有提供现成的桌面形式，但谁知道呢，也许在未来几年，全息图像（或类似的图像）会让 3D 色彩辅助成为设计师的常用工具。

色彩 101+
7 暖色和冷色

在思考和谈论色彩时，暖色和冷色是非常有用的术语。

暖色，是非常直观的术语，是指在色轮的红、橙、黄三部分之间的色彩。冷色则涵盖从紫色到绿色的部分。黄绿色和红紫色等临界色彩有可能被认为是暖色，也有可能被认为是冷色，具体取决于相对邻近的色相是暖色还是冷色。

暖色和冷色也与具体的色相相关。例如，有些红色可能会比其他的红色显得更暖或更冷（较暖的红色通常倾向于橙红色，而较冷的红色一般有紫色的迹象）。

这些区别为什么很重要？一方面，它们有助于沟通有关色彩的想法，一位设计师可能会问另一位设计师："如果那个红色标题的色相更暖一点，不是会更突出吗？"而另一位设计师会回答："是的，如果我们的标题使用更暖的红色，将它放在中性色相的图案上面，也有助于突出标题。"

暖色往往比冷色更具吸引力（这就是为什么提示紧急通知的路牌一般都用红色、黄色或橙色）。在有意通过布局或插画部分来吸引观众眼球的情况下，运用色彩时请记住这一点。

灰色也可以有暖色和冷色之分。暖灰趋向于黄、橙或红。冷灰则倾向于紫、蓝或绿。

暖色和冷色会产生不同的主题效果。

鲜艳和醒目的暖色集可以更好地表达出这幅抽象插画的行为和活力。

当相同的例子采用冷色，则传达出较为轻松、舒缓的感觉。

想为图像增加综合性和复杂性？尝试使用暖、冷、亮、暗程度各异的色彩。

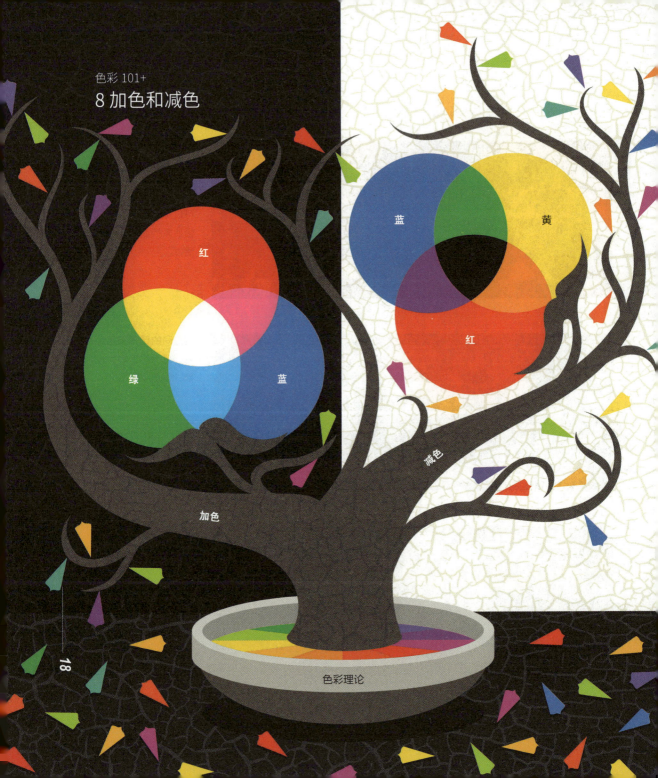

色彩理论有两个主要分支：加色和减色。加色理论适用于光线。减色理论适用于物理介质，比如涂料和油墨。

本章前面提出的色轮也会出现在此书的大部分内容中，而减色正是此色轮概念的基础。几乎所有的设计师和插画师（无论他们是否意识到这一点）都只在减色的参数范围内工作：在创作艺术与设计作品时所使用的涂料和油墨遵守减色理论，像在Photoshop、Illustrator和InDesign等软件中处理色彩一样（除非表明要采用其他理论）。

综上所述，加色适用于光线，光线的表现与涂料和油墨非常不同。就光线而言，三原色是红、绿、蓝（缩写为RGB）。光线的饱和三原色会生成白色，所有三种都缺失则生成黑色。加色轮的间色是黄色、品红色和青色（左侧加色轮中的内部色彩）。

设计师是否需要了解基于光线的加色理论？这不是绝对必要的，但知道彩色光线与彩色颜料有不同的表现，肯定不会有坏处。例如，设计师想知道为什么基于光线的RGB色轮和色彩图表所遵循的逻辑与基于颜料的指南不同，这方面的知识就会有帮助。如果设计师恰好要参与一场演出，需要指导使用彩色灯光来协助拍摄照片或舞台制作，这些知识也可能会派上用场。

02 | 第 2 章

Color
For Designers

明度最重要

明度最重要
9 没有明度就没有色彩

在创建彩色图像或布局时，有些设计师和艺术家认为，色相、饱和度和明度是同样重要的。这些人的看法是错误的。

明度比色相和饱和度更为重要。为什么？一方面，没有明度，色相甚至都无从谈起；而没有色相，也不能运用各种饱和度级别。因此，色相和饱和度都离不开明度。

另一方面，明度既不需要色相，也不需要饱和度。想要一个例子？黑白照片就可以说明这个问题。黑白照片纯粹是明度的排列，没有色相和饱和度（可以这么说）。

这并不是说色相与饱和度不重要。远非如此。色彩本身是色相与饱和度的产物。明度只是为色彩提供一个环境，从而传达出一种迷人、有趣和改变情绪的感觉。

除了为色相与饱和度提供一个展示自己的地方之外，明度还有另一个好处，它们会

告诉大脑,眼睛在看什么:明度决定了我们所看到的一切事物的外形。实际上,大脑极度偏向于明度,以至于在看人、动物或物体的图像时,无论对图像运用了什么色彩,大脑都极少不理解眼睛所看到的东西。右侧的这两幅插图可以证明这种偏向:尽管两幅图使用的调色板完全不真实,但是人们完全可识别出它们是人脸。对于巧妙利用机会和开明的设计师与插画师来说,这意味着,只要图像的明度对于眼睛是有意义的,那么插画和照片中运用色彩的方式就很丰富,可以提供主题,激发情绪并产生效果。

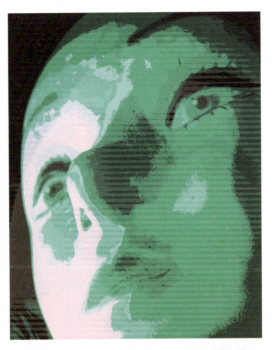

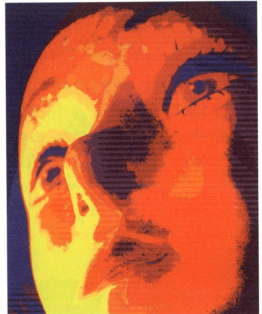

明度最重要
10 色相、饱和度和明度结合在一起

没有经验的设计师往往倾向于使用具有相似（并且往往是相当明亮的）视觉特征的色彩组合。这些设计师运用色彩的方式几乎就像是从一套基本的涂料管直接将色彩挤出来一样。

虽然这种现成的样子有时可以成功（比如，为年轻受众、运动队以及寻求外向和精力充沛的感觉的客户设计时），但这种方法很少产生综合性或复杂性很强的视觉效果。

在开发色彩组合时，学会从基本色轮组合（在第 3 章详细介绍）开始，然后考虑使用调色板中一个或多个色相的更深、更浅或更亮的版本。对于造诣高的设计师或插画师来说，如果在其艺术和设计作品中没有全力挖掘每一种色彩的特定明度、色相与饱和度在美学和专题方面的潜力，这是极罕见的。

如果你手边有一本插画年刊，打开它，看看有才华的艺术家的作品。除了在年度精选艺术家作品中发现丰富的多样性之外，还肯定会发现（特别是查看更为现代的插画示例时）许多图像是根据纯粹的明度结构、醒目的色相选择以及漂亮的多饱和度级别来着色的。

养成这样的习惯：在所创作的布局、图形和插画中运用每一种色彩时，都要考虑所有三个特质——色相、饱和度和明度。像大多数习惯一样，如果经常使用，这个习惯就会成为第二天性。

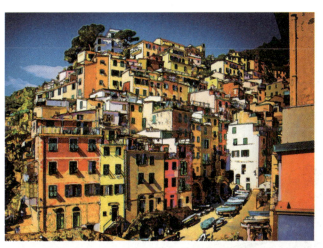

当决定在图形和插画中运用饱和度级别时,可以考虑自己有哪些选择。

在这两幅插画中,上图的色彩选择强度几乎是一致的。

然而在下图中,只有少数的色彩以最大强度显示。其余色彩被减弱,以创建支持中性色调的调色板。

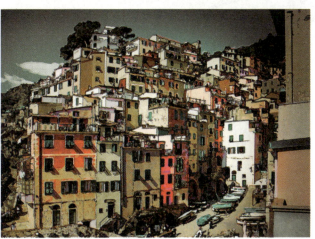

这两种着色方案都可以被认为是正确的。上图的方案采用明亮、活泼的着色,因此可能在针对年轻的或更注重行动的受众时使用。下面的插画采用更加内敛的色彩表现,可能更适合发人深省或复杂的情况。

明度最重要
11 明度和层次结构

眼睛是忙碌的小器官。眼睛会先关注构图中最重要的元素，然后再关注一些不太重要的部分。当眼睛在这方面感到挫败时，它通常很快就会变得不耐烦，并转移到其他事情上。

若要提供很强的视觉层次感，明度起着至关重要的作用。与通过中度或轻度明度对比展示的区域相比，明度对比强烈的构图区域往往会引起更多的关注。

看看文艺复兴时期的画家所作的画像，就可以看到明度对比的用法。一方面，这些画像的主要对象几乎都是通过带有强烈明度差异的色相完整地呈现在油画的前景中。另一方面，山、树和云不是画像的主题，可能会通过明度差异小很多的调色板来表现（当然，还可以看到，色相和饱和度在引导眼睛观看这些构图时发挥了重要作用）。

你也可以将这种基于明度的视觉层次策略应用到布局中。例如，如果想让布局中的图像引起最大程度的关注，那么要让该图像中的明度范围（与明度的对比度）比此设计中的其他区域更大。如果布局的标题应该是吸引受众目光的下一个元素，就要努力确保标题及其背景之间的明度对比大于在不那么重要的布局区域中所看到的明度差异。

布局中各元素的色彩、大小关系和整体定位在建立视觉层次时各自发挥了作用，这可以让受众舒适并合理地浏览构图的各个部分。

明度最重要
12 明度和情绪

明度可以帮助眼睛理解所看到的东西。明度也可以帮助眼睛和大脑确定构图元素的重要性顺序（正如在上一节中所谈到的那样）。明度在作品的视觉冲击力方面还有另一个作用，就是充当主题和情感的传达者。

若构图选用从深到浅的强烈的明度对比，那么能够传达出一种生动活泼的感觉。若布局和图像的明度范围较大，并且使用富有活力的饱和色彩进行着色，那么可以加强作品其余视觉内容和文本内容的乐观性质，真的是这样。

色彩较深往往会传递出一种更柔和的感觉。构图可能看起来成熟、感伤或前卫，具体取决于对它们在其中出现的布局或图像所应用的具体内容和色彩。

色彩较浅可能会产生一种敏感或愉悦的静默暗示。此外，与其他的明度结构一样，浅色的调色板在被应用到类似主题的视觉效果时，其表现力将获得提升。

当微调设计或艺术作品的外观时，了解明度产生的主题效果非常有用。例如，如果一个布局在应该静默时却很醒目，请尝试减少其明度之间的对比度（或者尝试降低其部分或全部色彩的饱和度）。如果插画需要醒目，但似乎出于某种原因而受到抑制，请尝试增加其明度差异（很可能要同时增加某些色彩的饱和度）。

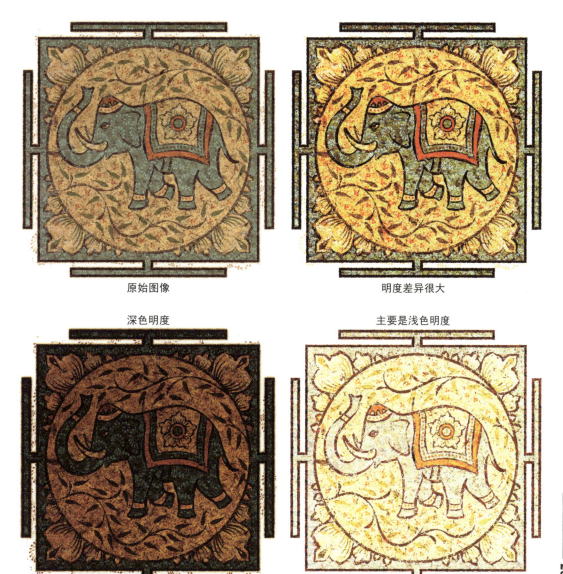

原始图像　　　　　　　　　　明度差异很大

深色明度　　　　　　　　　　主要是浅色明度

明度最重要
13 键控调色板

通常鼓励设计师、插画师和摄影师在设计、艺术和摄影作品中包括整个范围的明度：从黑色（或非常接近黑色）一直到白色（或接近白色）的所有明度。这是中肯的建议，值得注意。在努力实现几乎所有的视觉和主题效果时，大范围的明度可实现更大的自由。

然而，有些布局和插画需要采用被限制在较窄的明度范围内的色彩进行着色。这些调色板通常被描述为键控调色板。高键控调色板仅包括较浅的明度，而低键控调色板仅包含较深的明度。

你可以基于纯粹的现实原因选择键控调色板。例如：背景图案通常在使用键控调色板着色时可以发挥最好的作用；可以有效地将高键控调色板应用到位于深色文本下

面的背景图案或图像,因为它由一致的浅色组成;同样,采用低键控调色板可以为浅色文本生成一个一致的深色背景。

另外,还可以通过范围有限的明度来创造情绪。在寻求安慰或关爱的感觉时,通常使用高键控调色板;在有意传达忧郁或不祥感觉的媒体中,往往会使用低键控调色板。

请留意通过键控调色板(高键控或低键控)展示的实际布局、插画和摄影作品。要实现视觉清晰度,同时还要在较窄的明度范围内工作,这是颇具挑战性的任务,注意这些作品的创作者是如何处理这个任务的,还要记住这些作品产生的风格和主题效果。针对自己的项目探索各种选择时,这些会是有用的信息。

明度最重要
14 加深色彩

谈了这么多的色彩理论和明度,你心中可能会想到一些现实世界的基本问题。例如,我到底如何才能加深色彩?我只需要加一点黑色吗?我要加灰色还是棕色?我是否要加一些互补色?

由于和艺术相关,毫不奇怪的是,有几种不同的方法可以回答这些问题,并且所有答案都不简单。然而,一般来说,大多数画家使用以下三种色彩混合方法中的至少一种来加深色彩。

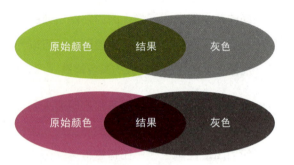

1:加入黑色或一种适当的灰色来加深一种色彩。这种加深色彩的方法往往会减弱色彩的观感,但它也可以产生有趣的风格。

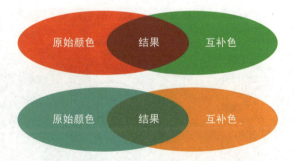

2:两种互补的色彩混合(如果互补色太亮,无法充当深色剂,则在混合后的色彩中加入一点黑色或深灰色)。

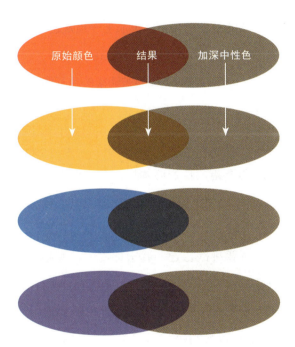

3：选择一种共用的深中性色（深棕色、深暖灰色或深冷灰色），并把它作为其明度有待加深的多个色彩的深色剂。这种加深色彩的策略可以通过共用的加深色彩的视觉影响生成具有视觉和风格一致性的强投影的调色板。

此外，重要的是要注意，有经验的画家具有大量艺术创造方式，可以在运用任何加深色彩的策略时添加适合其想象的任何色彩。

有些设计师和数字插画师从来没有真正处理好涂料。这是不幸的，因为对基于涂料的调色策略的基本了解可以向使用计算机的任何艺术类专业人士提供大量意见，不管他们是在寻求改变 CMYK 或 RGB 配色的准确方法时，或是在使用印刷或屏幕上的色样表来选择特定色彩的替代版本时，抑或是在参考专色指南（例如，潘通色指南）搜索色彩选择时，还是在通过 Illustrator 的色彩指南和 Adobe 的拾色器（在 Photoshop、Illustrator 和 InDesign 中均有提供）等数字辅助工具提供的屏幕选项做决定时。第 13 章中将了解更多关于处理和学习真实世界颜料的想法。

明度最重要
15 变浅和变暗

当画家想让色彩变浅时，一般会加入白色。通常情况下，他们会通过添加暖色调或冷色调来修改此白色，具体取决于艺术作品中所感知的光源的视觉质量。

艺术家让色彩变浅的另一种简单实用的方法是：使用溶剂或透明调合剂来稀释涂料，让画作底部较浅的色彩透出来。

你可以将色彩打印为网点淡色，从而使印刷油墨变浅。对于曾大量使用专色和套印色印刷的人来说，这是旧闻了。使用和参考下一节提到的数字化工具也可以让CMYK配色变浅、变深或变暗。

当调暗某种色彩时，画家一般会混入一点该色彩的互补色，并且再加上一点灰色、黑色或棕色。毋庸置疑，加入白色、灰色、黑色或棕色通常可以调整被调暗的色彩的明度。

当设计师寻求在布局或图像中运用更浅、更深和更暗的色彩版本时，可能会觉得Illustrator的色彩指南调色板很有帮助。尝试一下吧，但创作设计和艺术的数字作品时，也要挑战自己，调出更浅、更深和更暗的CMYK及RGB变体。对CMYK和RGB配色设计进行自定义调整时所获得的经验为眼睛和大脑提供了宝贵的知识和实用信息，这些数据将会让你更好地了解色彩。

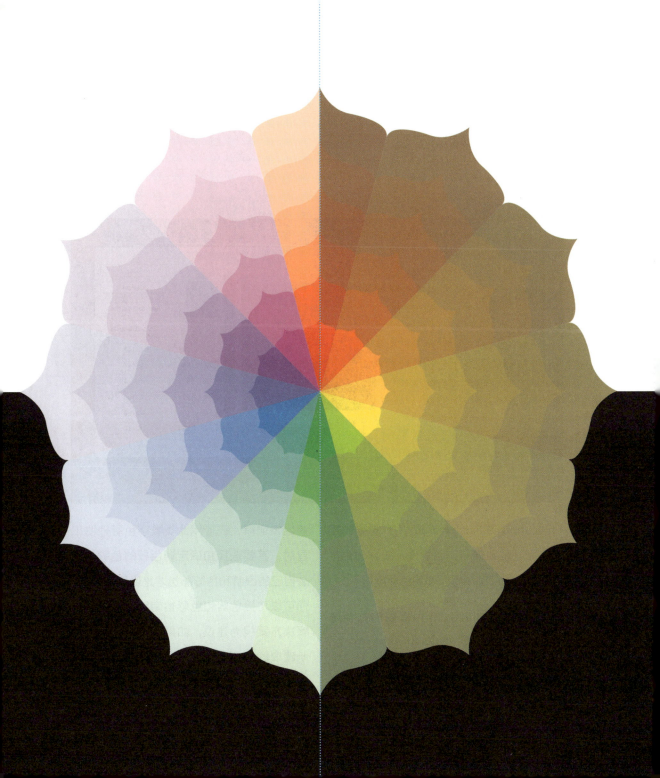

明度最重要
16 数字色彩辅助工具

拾色器

在拾色器调色板中，用白色圆圈突出显示当前的色彩。通过在该窗口中移动圆圈来变亮、变深、强化或调暗色彩。

Photoshop 和 Illustrator 提供了便捷的工具，可以帮助你创作出更浅、更深、更亮或更饱和的 CMYK 及 RGB 色彩版本。

Photoshop 和 Illustrator 中提供的拾色器是一个便捷的工具，Illustrator 中的色彩指南也是一个便捷的工具。本节将介绍这两个工具的控制调色板。

请始终记得，在使用此类数字色彩辅助工具时，若要选择和确定调色板的色彩，那么自己的眼睛和色彩感觉才是最终的裁判。你可以将拾色器和色彩指南等工具提供的解决方案视为建议，如果不喜欢这些工具所建议的色彩，那么请调整至自己认为合适的色彩。

色彩指南

Illustrator 的色彩指南有三种模式：一个具有与特定色彩有关的色调和阴影（如此处所示）；一个显示相对的暖色和冷色（如左下图所示）；还有一个提供生动颜色和柔和颜色的选项（如右下图所示）。

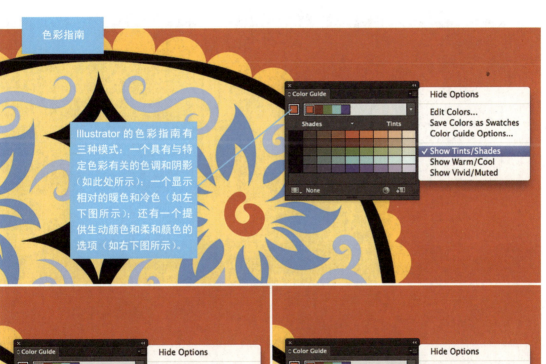

03 | 第 3 章

Color
For Designers

色彩关系

色彩关系
17 单色

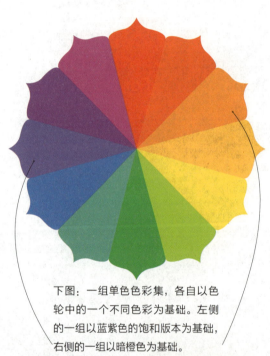

色轮最有用的功能可能是传达易于理解和记忆的色彩之间的视觉关系。本章中的所有色彩关系都可以用简单的色轮示意图来表示,但单色色彩集例外,它只是一种色彩的不同的深浅版本,可以通过如左下角所示的简单明度叠层来更好地可视化。

从技术上讲,一个单色调色板可以包括任意数量的色调(一种色彩的浅色版本)和阴影(深色版本)。然而,若单色调色板中有超过七八种色彩,眼睛就难以看出各种色彩之间的差异,所以它极少需要包括这么多种色彩。

下图:一组单色色彩集,各自以色轮中的一个不同色彩为基础。左侧的一组以蓝紫色的饱和版本为基础,右侧的一组以暗橙色为基础。

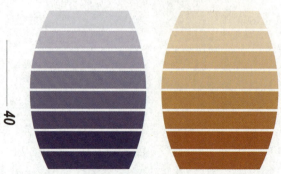

单色调色板可针对经济和用途设定基调。经济不一定表示该词在货币方面的意义，而是事半功倍的意义。用途的意义是，通过包含与调色板的父色相似的几个关联色，增强风格信息和主题信息。

如果打印时只允许使用一种色彩的墨水，或一种色彩加上黑色，那么单色调色板可能是唯一的选择。你可以通过将彩色墨水打印为各种百分比的半色调来创建较浅的色调，如果同时使用黑色墨水，还可以通过将各种色调的黑色添加到彩色墨水的纯色阴影或其半色调来创造较深的色彩版本。

摄影图像也可以作为单色图像呈现。在以这种方式着色照片时，请务必选择一种足够深的色彩，提供范围足够宽广的明度。

可以用单色调色板对抽象、具象、写实和非写实的插画进行高效且完美的着色。

色彩关系
18 相似色

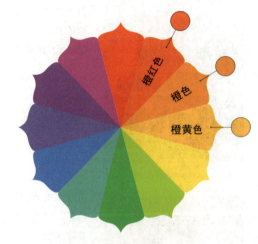

两个相似的调色板

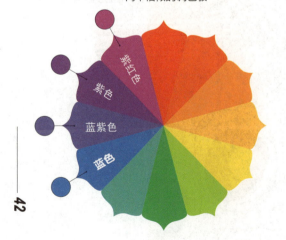

色轮上三至五个相邻色的组合形成相似色集。

相似调色板非常适合表示肯定和支持等主题，因为它们的所有色彩在色轮上都是邻居和近邻。

这并不是说相似色系不能生成各种混色和互补色。它们当然是可以做到的。相似色带（特别是含有四或五种色彩的色带）的第一种和最后一种色彩之间的合理差异，以及可以对相似调色板中的每个色相应用显著不同的明度和强度，使得在确定和谐或不和谐的主题时有足够的回旋余地。

对于项目来说，相似色系是否为一个很好的选择？如果你使用数字化的工作方式，就可以轻松地找到答案。

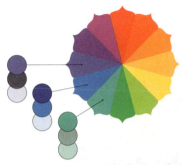

为相似调色板选择一种基本色彩，或者为本章中的任何调色板选择基本色彩，都只是该调色板迈向精细化的一个开始。本章中，基于色轮的调色板中的每个颜色都可以变深、变浅、变暗或变亮，并且不会违反该调色板的定义。例如，可以修改蓝紫色、蓝色、蓝绿色的相似三重色，呈现深而暗和浅而亮两个版本的蓝紫色，包括蓝色的深浅变化，以及蓝绿色的调暗版本与浅色版本，这完全不会破坏相似调色板的定义。

色彩关系
19 三色系

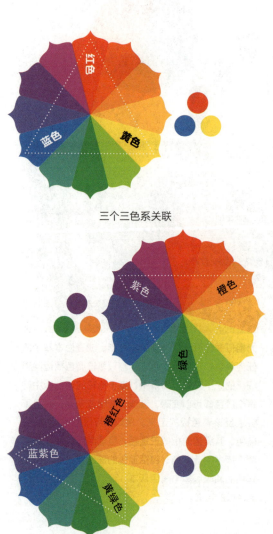

三个三色系关联

三色系调色板是用色轮上具有相等间隔的三种色相组成的。红色、黄色和蓝色是一个三色系色相集。紫色、橙色和绿色也形成一个三色组，蓝紫色、红橙色和黄绿色也是如此。

与三色系调色板的色相间隔相比，色轮上的三个色相之间无法有更大的间隔，因此无法在视觉上更加多样化。按理说，可以通过三色系色相集，以富有魅力和充满活力的方式来传达多元化和发散性。通过在调色板内运用明度和饱和度级别的极致差异强化这些表达，或者通过限制调色板的明度和饱和度级别之间的对比度来弱化它们。

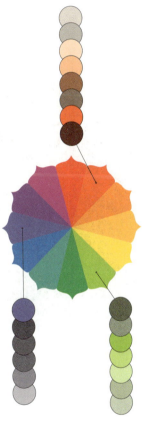

此插画中唯一真正明亮的色相出现在雪糕棒的内部和猴子的嘴巴周围。其他颜色都被调暗,以确保饱和度最高的色彩区域比插画的其他区域引起略多的关注。插画中暗淡的色彩占主导地位,有助于产生些许怀旧的感觉。

色彩关系
20 互补色

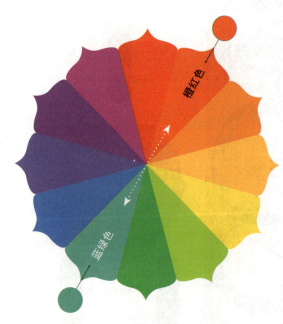

一对互补色

互补色（尽管这个名称让人觉得一对互补色中的色相是同性质的）是色轮中直接相对的色彩，完全没有共同点。

幸运的是，色彩是否有共同点对于它们的完美配对来说一点都不重要。事实上，任何两种色彩（包括互补色），只要其明度和饱和度级别在调整后可以满足项目的风格、审美和主题目标，就可以很好地关联起来。

由于互补色在色轮上的位置相对，因此它们可以产生个性的、充满活力的感觉（往往以某种方式采用互补色和对比色来表示，从而在设计、绘画、音乐、时尚、建筑和雕塑中表明有力的主题思想）。

不过，互补二重色不一定总是以具有明显魅力的方式来表达自己。通过调暗互补调色板的色彩，并限制各种色彩明度之间的差异，可以使视觉能量的投影变得柔和。

无论视觉目标和主题目标是什么,在设计基于互补色的调色板时,都需要对各种选择进行实验。例如,尝试将一种色彩(两种色彩)扩展为一组单色关联色,或尝试将互补色中的一种色彩作为一组深而暗的背景色的基础,将另一种色彩作为浅而亮的强调色。

注意事项:若所使用的一对互补色都比较鲜艳,并且明度相同(或非常接近),通常会被认为是一种视觉错误。当此类色彩相遇时,交界处往往会出现不舒服的视觉噪声。

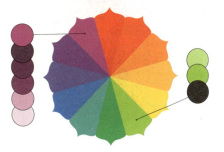

色彩关系
21 分割互补

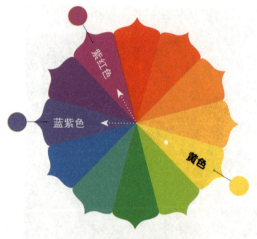

两个分割互补调色板

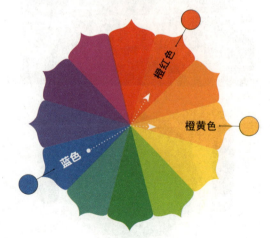

当一种色彩加入其互补色两侧的两种色彩时（例如，黄色，加入紫红色和蓝紫色），就生成了分割互补调色板。只有这种调色板能够在传达出类似态度的同时又提供异议。

这种复杂的二元性正是由分割互补调色板中的特殊色彩排列造成的。在这种调色板中，两种相邻的色彩位于色轮的一侧，而相反的色彩则挑衅性地单独位于正对面。

与本章中的其他调色板一样，研究各种选择，其中包括将其一种或多种色彩扩展为单色补色，并且调整其部分或全部色彩的深、浅、明、暗，探讨分割互补调色板中各种色彩的不同展现。

色彩关系
22 四色系

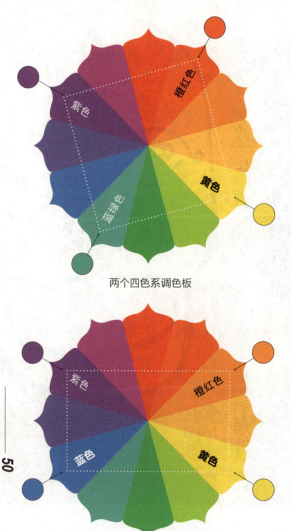

两个四色系调色板

在讨论色轮关联时，下面的调色板经常会被忽视，但它仍然是一个很值得了解的调色板：四色组合。

四色组合是指四种色彩的组合，四色组合在色轮上形成正方形或长方形（顺便说一句，这两种四色系调色板都包含两组互补色）。

与三色组合一样，由于所包含的色彩多种多样，因此四色组合也具有传达多样性和魅力的巨大潜力。由于四色系调色板总是包含两个暖色和两个冷色，使用这种调色板时要格外小心，确保暖色（可能还有冷色）不会互相争夺注意力。这个问题很容易处理，通过降低引起太多关注的任意色彩的饱和度就可以解决。

色彩关系
23 只要好看就行

有些人认为，一些调色板会神奇地倾向于产生迷人的配色方案，例如，单色调色板、相似色调色板、三色系调色板、补色调色板、分割互补调色板和四色系调色板。

也有人认为，对于自由思想的艺术家来说，在选择色彩时，这样的预定义色轮关联都过于教条，且具有限制性。

但是，上述色彩关系既不神奇也没有限制性，并且它们创作出伟大作品的潜力既不能说是绝对的，也不能说是可以忽略的。

将这些调色板看作色轮的各种色彩之间方便标记的关系，在寻找有吸引力的有效色彩组合时，可以快速理解并轻松地探索这些关系。

请记住，使用预定义调色板结构时，没有经验法则的约束，你可以通过调整一个或多个调色板的色彩来满足个人喜好，即使这意味着要挑战调色板定义的极限。例如，如果加淡淡的绿色会让互补的蓝色加橙色调色板中的蓝色更好看，那么，请务必要加一点绿色。

换句话说，相信自己的色彩直觉。如果你觉得不能完全信赖自己的色彩直觉，那么就马上着手解决这个问题。这真的不是很难做到的事情。

对于初学者来说,一定要查看伟大的艺术家和设计师的作品。为此,可以参观博物馆、艺术画廊和艺术家工作室,留意设计、插画和广告年鉴中的媒体,并阅读有关历史和当代艺术的书籍和杂志。

此外,研究、学习并体验。学习本书内容,钻研关于色彩的其他书籍,跟艺术家谈谈他们的用色技巧,并考虑参加绘画课和/或艺术史课。此外,重要的是,不要忘了实践自己学到的东西(在工作中实践,或者自己练习),在自己创作的每一个设计和艺术作品中探索新鲜的色彩想法。

04 | 第 4 章

Color
For Designers

设计师的
实用调色板

设计师的实用调色板
24 单一色彩

在制作印刷品时，只能使用单色油墨（例如客户的官方 PMS 颜色）和白色的纸，这几乎是设计师可能遇到的最严格的指导准则。

好消息是，真的不需要将这一点看作一种限制。只用一种色彩的油墨就可以创作出醒目的布局、图像和插画。诚然，色彩需要足够深才可以在白色背景中显得醒目，但即使是足够深的色彩，也有很多的可能性。彩色油墨可以被分解成不同百分比，以创建一个单色调色板，油墨可以让整个页面完全不透明，并且将印刷和插画材料反转为白色或用较少的油墨百分比印刷，当然，墨水也可以只用于对审美结构或文本消息足以吸引观众注意力的布局进行着色。

当然，你可以用一种色彩的油墨来打印照片和插画，特别是当照片和插画的明度结构足够大胆时，可以使用除黑色墨水以外的其他色彩清楚地进行表现。

在思考用单色油墨印刷某些图像时，请务必仔细考虑其主题效果。例如，用亮紫色墨水印刷香蕉的半色调，可能要三思而后行（这个想法可能好，也可能不好，取决于作品表达的信息是愚蠢的、严肃的、古怪的，还是司空见惯的）。

无论是哪种情况，下次使用单色油墨来设计醒目的印刷作品时，请接受挑战。设计师要突破单色印刷的局限并创作出一流的视觉材料，若要证明自己的价值和才华，没有比这更好的方法了。

elegance

impact

简单

设计师的实用调色板
25 黑色加一种色彩

设计师们经常被要求仅使用黑色和一种单色油墨来创作布局。例如，名片、小册子和海报常常被归为用黑色和一种专色印刷的作业类别。

有些设计师将这类条件约束视为限制。

有些设计师将此类限制视为非常好的机会，可以证明有吸引力的构图、聪明的色彩使用和强大的主题内容能生成有趣且引人注目的视觉效果。

那么，你是哪一种设计师呢？

设计师的实用调色板
26 色彩配对

即使只使用两种色彩的油墨，也要认真地考虑在美感和主题方面引起观众兴趣的潜力。

一对饱和色相的组合可产生能量感（但是当配对具有相近明度的亮色时，要注意避免生成让人不愉快的视觉噪声）。若使用的任意两种色彩的色相、明度和饱和度之间存在强烈对比，也可以传达出视觉魅力。

通过限制一对色彩的饱和度，并且限制这两种色彩明度之间的差异，可以减轻美学活力的投射。

在印刷时要记住，提升双色打印作品的外观有很多种方法。首先，可以通过每种色彩的较浅的色调将每种色彩的油墨扩展成一组单色的关联色。此外，由于印刷油墨是透明的，可以将彩色油墨彼此重叠，产生更多的颜色。例如，当在蓝色油墨上面印刷黄色油墨时，会生成绿色（可能难以预测究竟会生成什么样的绿色，必须在实际付印前付费给印刷商做一些测试，但一定会生成某种绿色）。

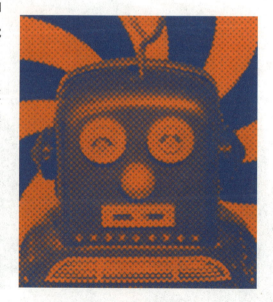

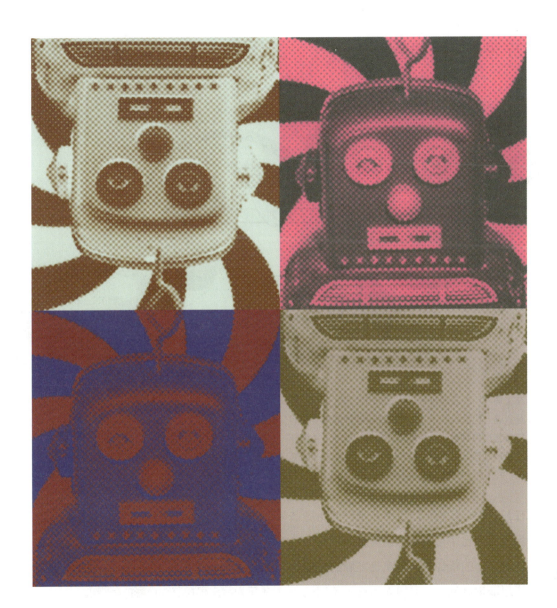

设计师的实用调色板
27 没有不好的色彩

左上角显示的三重色是一个好的组合吗?是,也不是。这一切都取决于设计师选择用哪种饱和度和明度来呈现每种色彩。使用 Adobe Illustrator 的拾色器面板,可以找到这三种完全饱和的色彩之间的变化,并生成上图和下页图所示的七个配色方案。

在设计中,在某个项目中非常好的色彩在另一个项目中可能会非常糟糕。例如,将充满活力的紫红色作为现代发廊的企业色彩是非常漂亮的,但如果将它应用到工业焊接公司的名片上,就可能会失败。

因此,在商业艺术创作中,没有不好的色彩,只有不好的搭配。这适用于各种单独的色彩,也适用于整个调色板。总之,一种色彩(或一组色彩)的价值就在于它对目标受众的吸引力有多大,能否有效地突出客户的信息,以及是否与竞争对手公司所使用的一种或多种色彩明显不同(可参阅第 9 章了解更多关于为客户寻找有效色彩的信息)。

如果你已经决定了在多色布局或插画中应用的色彩,并已得出结论,所选择的色彩已经满足了上述基于客户的成功标准,那么在工作时,还要记住另一个有效的色彩使用原则:没有不好的色彩组合,只有不好的饱和度和明度。

这是真的。任何一组色彩都可以作为调色板。要达到所需效果,只需对每个调色板色彩的明度和饱和度做出必要的调整,就能确保色彩放在一起是好看的,并且在整体上可以发挥良好的作用(第2章和第3章中包含了大量的信息和思路,这些内容有助于我们寻找和评估色彩之间有吸引力且有效的关系)。

设计师的实用调色板
28 编排多色调色板

这里有一种实用、可靠且灵活的方式，可以设计包含多个色彩的调色板。

首先从单一色彩开始，选择一种对项目的审美和主题目标有用的色彩。这种初始色彩就是种子色彩，调色板就是从这个色彩开始扩展的。

在色轮上找到种子色彩的部分。为此（特别是当选择了一种非常深、浅或暗的色彩时），需要运用自己的艺术直觉和色彩知识，找出种子色彩起源于色轮的哪个部分。例如，如果种子色彩是暗豆绿色，那么它很可能来自色轮上的黄绿色，因为将黄绿色调暗时，就会成为大多数人认为的豆绿色（最后，无论此时自己的色彩直觉如何，对种子色彩起源有一个最佳猜想就足够了，在这里并不要求科学准确性）。

接下来，探索种子色彩和其他色彩之间的关系，使用它作为前面章节中所描述的调色板的初始要素：单色调色板、相似色调色板、三色系调色板、互补色调色板，分割互补调色板、四色系调色板。下一页的视觉效果展示了如何使用豆绿色作为六种不同调色板的种子色彩。

凭借着练习、耐心和经验，以这种方法探索调色板可能性的速度和技巧会大大提高。另外，如果目前你在思考各种调色板的可能性时使用了视觉色轮（这种做法并没有什么不对），就有可能会发现，最终可以通过头脑风暴来构建大部分或全部的调色板，很少或根本不需要视觉指南的帮助。

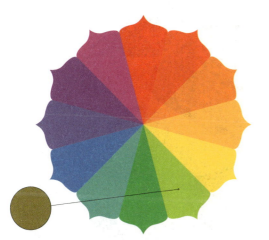

本页中六个调色板都选择以这种暗豆绿色作为种子色彩（即初始要素）。

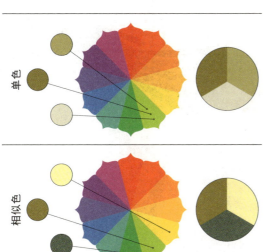

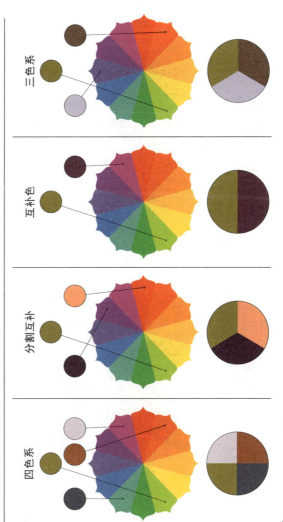

设计师的实用调色板
29 可控的复杂性

不要被外表欺骗了。在看起来很复杂的调色板背后，往往有一个很容易理解的理由。

此插画中的色彩就是一个很好的例子。这里使用的调色板以蓝绿色为种子色彩。该种子色彩成为三色系调色板的创始色彩。在此之后，三色系扩展为包括每个调色板成员的至少一个深、浅、明、暗版本，然后再被运用到插画中。为了让视觉复杂性产生进一步的内涵，几个成分的元素被制作成透明的，并使其重叠，以生成更多色彩。

下一次被要求制作一个视觉上较复杂的调色板时，不要被吓倒。先从种子色彩开始，

让事情从那里继续发展（发展再发展）。你也可以随意加入自己想添加的任何其他色彩。

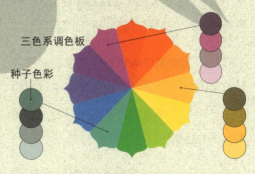

什么时候应该停止添加或删除调色板中的色彩？当调色板中的色彩数量恰好（不多也不少）可以完成它的工作时停止。但那是在什么时候呢？当然，这是由你决定的。

设计师的实用调色板
30 建立联系

数字化工具可以轻松地在彩色图像及布局中的其他组件之间建立视觉联系。

如果你经常使用Photoshop、Illustrator或InDesign,可能会知道吸管工具。使用吸管工具可以识别并借用图像特定部分的色彩,并将它们应用到其他地方的构图元素中。

你可以从图像中借用一种色彩、一对色彩或整个色彩集合。你也可以从图像中借用一种色彩作为布局的整个调色板的种子色彩。

从布局的图像中借用色彩并不总是必要的或可取的!但在尝试让图像看起来融入特定布局或艺术作品的背景时,这是一个值得考虑的战略。

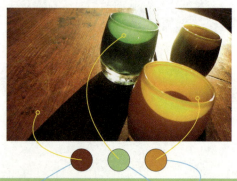

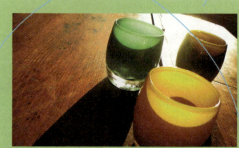

HEADLINE

Lorem ipsum dolor sit amet, consectetur adipisicing elit, sed do eiusmod tempor incididunt ut labore et dolore magna aliqua. Ut enim ad minim veniam, quis nostrud exercitation ullamco laboris nisi ut aliquip ex ea commodo consequat. Duis aute irure dolor in reprehenderit in voluptate velit esse cillum dolore eu fugiat nulla pariatur.

LOGO

HEADLINE

Lorem ipsum dolor sit amet, consectetur adipisicing elit, sed do eiusmod tempor incididunt ut labore et dolore magna aliqua. Ut enim ad minim veniam, quis nostrud exercitation ullamco laboris nisi ut aliquip ex ea commodo consequat. Duis aute irure dolor in reprehenderit in voluptate velit esse cillum dolore eu fugiat nulla pariatur.

LOGO

设计师的实用调色板
31 危险的色彩

在本篇中,将介绍四条与特定色彩问题相关的警示格言,每条格言后面都有一些支持或反对评论。

不要让色彩争夺注意力,不要让眼睛感到迷惑。例如,注视鲜艳的标题、鲜艳的插画,还有鲜艳的背景时,眼睛可能会感到非常不舒服。

例外:如果你所创作的艺术作品和设计故意要产生紧张、混乱的感觉,或表现一个放纵的庆祝活动,那么请继续使用彼此争抢注意力的色彩。

不要让具有同样明度的鲜艳互补色接触在一起。众所周知,使用相同明度并分享共同边界的强烈互补色会在色彩相遇的位置产生明显可见的视觉噪声。大多数人觉得这种视觉震动是不愉快的。

例外:如果你想利用 20 世纪 60 年代的迷幻情调,那么务必要让作品中具有同样明度的互补色产生交互,并且按自己的需要使用尽可能多的共同边界。

不要在自己创作的任何设计或艺术作品中出现较差的明度结构。明度非常关键,可以让眼睛和大脑弄清楚看到的是什么。良好的明度结构也有助于以合理的方式引导观众对布局和插画中所有元素的注意力。

例外:此原则极少有例外。运用色彩时,明度必须是首要的考虑因素,当你在设计或艺术作品中运用明度时,必须认真地选择。

不要使用目标受众不感兴趣或觉得没有吸引力的调色板。如果在客户的宣传材料和信息材料中所运用的色彩与其目标受众无法产生共鸣,那还有什么意义呢?谁赢了?因此,要了解目标受众,并选择一个可以吸引他们的调色板。始终要这么做。

例外:对于为客户工作的平面设计师而言,这条原则没有例外。对于为自己创作艺术作品的设计师或艺术家而言,是由自己决定正在使用的色彩能否吸引除自己以外的其他人。

05 | 第 5 章

Color
For Designers

中性色

中性色
32 灰色和温度

色彩是有温度的。趋向红色、橙色或黄色的色彩被视为暖色；趋向绿色、蓝色或紫色的色彩被视为冷色。

灰色也有冷暖之分。暖灰色包含些许红色、橙色或黄色，而冷灰色则有淡淡的蓝色、紫色或绿色。

灰色也可以具备其他色彩所不具备的标签：温度中性。温度中性的灰色是冷色和暖色的精确平衡，并且没有任何色相迹象。

对于艺术家或设计师来说，不断增加自己对不同灰色的品质、特点和表达的认知是一个好主意。做得越多，越能够消除"灰色永远是无聊或无用的代名词"的错误看法。

你可以用基于灰色的色彩来填充精美的插画、图形和图案的局部（或者全部），如暖灰色、冷灰色，或冷色和暖色结合的灰色。

暖灰色和冷灰色也可以作为与明亮的强调色形成鲜明对比的背景。例如，在使用冷灰色作为背景时，温暖而明亮的橙色会显得十足火热，而浅的冷蓝色在暖灰色背景下则显得非常寒冷。

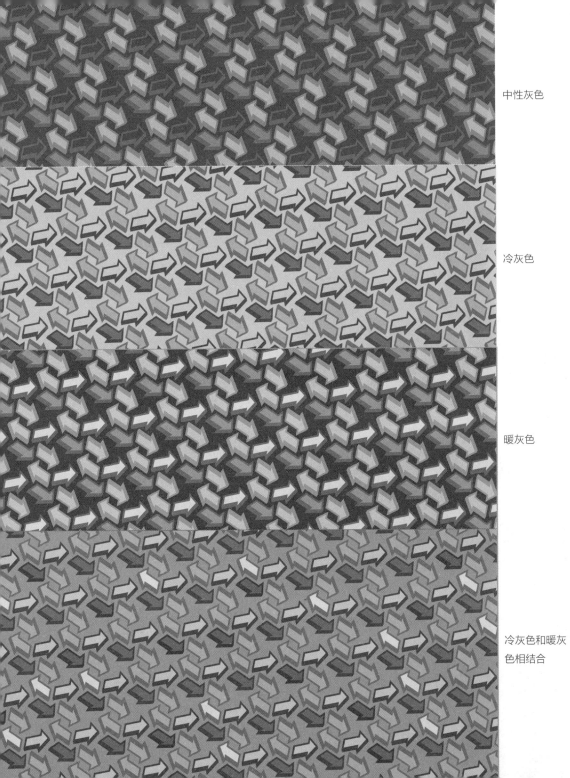

中性灰色

冷灰色

暖灰色

冷灰色和暖灰色相结合

中性色
33 到底什么是棕色

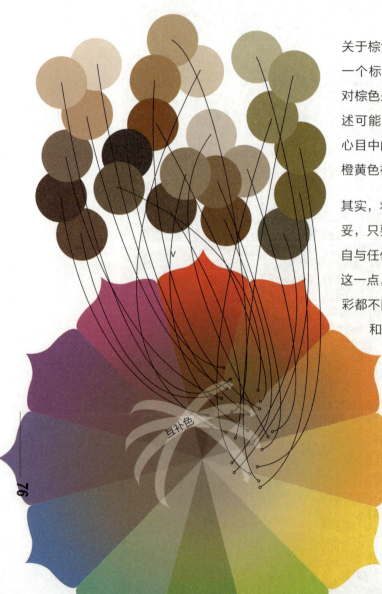

关于棕色，重要的是要知道，它只是一个标签，并且是一个模糊的标签。对棕色来说，更精确且不言而喻的描述可能是"暗橙色"，因为大多数人心目中的棕色其实是橙色、橙红色或橙黄色被深度调暗的结果。

其实，将棕色称为棕色并没有什么不妥，只要自己清楚地明白，棕色也来自与任何其他色彩相同的色轮。知道这一点，而不是认为棕色是与其他色彩都不同的色彩，这样就可以在布局和插画中轻松地搭配、选择和运用棕色。

通过将一种暖色与其互补色混合，可以得到棕色。通过这种方式所创建的棕色取决于添加到混合色中的各种颜料的量，以及颜料中是否包括黑色和/或白色。

三元色彩集的混合也可以生成棕色。实际上，若在创建棕色时没有加入黑色，那么这种棕色至少含有一点三种原色（即原色三色组）。

具有温度感的棕色往往倾向于暖色调，因为大多数棕色含有色轮中最暖部分的明显色彩。但是，有些棕色会显得比较冷。例如，核桃棕色（尤其是在与非常暖的棕色放在一起时）会表现出明显的蓝色或紫色。

你可以用具有类似或相反视觉温度的棕色创建有吸引力的插画和图案，棕色（包括色调和阴影，比如浅黄色、乳白色、米色、茶色、咖啡色和巧克力色）与灰色一样，是明亮或半明亮强调色的极佳配色。

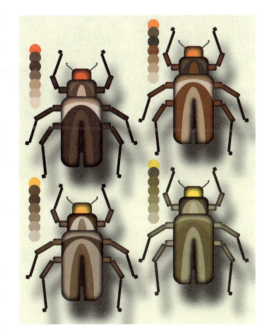

这些昆虫的着色所用的棕色来自样本头部的色彩：红色、橙色、橙黄色和黄色。Adobe Illustrator 的拾色器面板用于显示所有相关棕色的色系。

中性色
34 组合中性色

主要是红棕色，以黄棕色为强调色。

棕色和暖灰色及冷灰色的组合可以被有效地用作图像的独立调色板。它们也是背景色彩的理想选择，也非常适合于图案、纹理和插画等不显眼的背景元素的着色。

在棕色和/或灰色中寻找醒目的组合时，需要明确并针对调色板色彩之间的清晰关联或显著差异。共同色彩和视觉温度的共同表达是可以连接棕色或灰色的调色板色彩的特质类型。相反，色彩表达和视觉温度的明显差异可以在中性色之间建立一种健康的对比。

在组合中性色时要避免模糊。差异不是很明显，或者相似的色彩不够相似，都无法清楚地让观众知道，色彩的组合是一位认真的艺术家有意为之且经过深思熟虑的选择（而不是由不重视其作品的某个人随机组合出来的）。

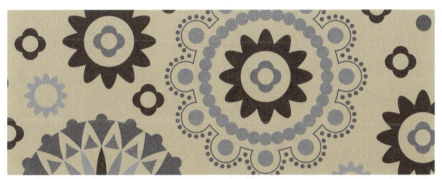

冷灰色与深暖灰色和浅米色。

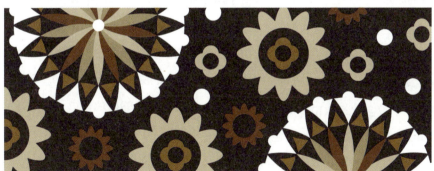

黑与白,结合各种个性的棕色。

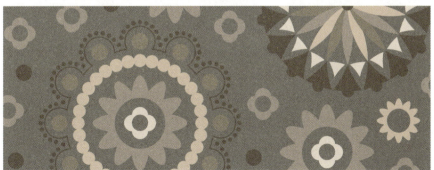

深灰绿色与红色调的浅灰色。

中性色
35 棕色加黑色

传统观念认为，从时尚角度而言，穿着棕色裤子和黑色皮鞋是一种失误。但这不一定是失误，具体取决于谁穿，谁评估。

无论是哪种情况，要知道，在视觉艺术中并没有任何规定反对将棕色和黑色结合使用。问题是要选择什么样的棕色来搭配黑色，以及这样做的原因。

观众的欣赏角度是考虑让黑色与棕色在同一调色板中共享空间的原因之一。例如，喜欢打破规则、古怪和都市风格的受众，也许完全能接受一个包含皮革棕和炭黑色的调色板（比如说，以亮粉红色和粉蓝色为强调色）。在寻求包含这种调色板的艺术风格的内涵时，棕色加黑色也可以产生更好的感觉，比如，日本雕版印刷的黄金时代。

当寻求有吸引力的棕色和黑色组合时，遵守与上一节相同的建议：明确。有意选择在黑色与附近的任何棕色之间建立强烈的联系或故意对立感觉的一种方法。那些混合了一丝黑色的棕色很有可能通过外观上的联系与黑色很好地搭配使用（混合红色和黑色而得到的棕色就属于这一类，浅米色和靠近暖灰色的深棕色也是如此）。明显偏红色、橙色或黄色的棕色，也可以很好地与黑色搭配使用，因为这些棕色和黑色之间可以形成极具吸引力的对比。

此插画中的黄棕色和黑色之间形成了赏心悦目的对比。

中性色
36 各种黑色

各种黑色？你是说，不止一种？是的，确实如此。黑色并不只有一种。

和灰色一样，黑色有暖色、冷色或中性色。重要的是要知道，自己是使用颜料的艺术家、处理印刷媒体的设计师，还是两者兼顾。对于眼睛而言，大多数黑色颜料和油墨在未稀释和完全不透明时很相近，但是当不同种类的黑色颜料（对于颜料来说）被稀释或者以中间和较浅的比例打印（就像印刷油墨）时，所生成的灰色将是暖色、冷色或中性色。

使用丙烯酸树脂颜料的艺术家可以选择炭黑、骨黑和玛斯黑等，炭黑稍偏冷，骨黑稍偏暖，而玛斯黑则倾向于棕色。

使用CMYK色彩的设计师和插画师可以将不同比例的色彩添加到CMYK配色中，调整布局和插画中所包括的黑色和灰色的冷暖度。下一页中显示了五种不同印刷色版本的黑色。

同样，摄影师使用不同的胶卷、不同的化学物质、不同的相纸和不同的喷墨油墨，生成了包含暖、冷或中性黑色及灰色的图像。

哪种色温的黑色适合自己的项目呢？你的艺术感告诉你什么？暖黑色及与其相似的暖灰色是否会为整个调色板增加一种特殊风格或时代的印记？那么冷黑色或中性黑色呢？需要注意在设计、艺术和摄影作品中所遇到的不同种类的黑色和灰色，注意由不同色温的黑色和灰色所生成的风格和视觉效果，并对使用类似的黑色实现类似的用途保持开放的心态。

深黑色是 CMYK 印刷中使用的术语，如果在打印页上创建的黑色区域中不仅仅使用了黑色墨水，就会生成深黑色。下面是四种深黑色的例子，分布在只是 100%黑色墨水的圆中。区别非常细微（可能需要在良好的光线下，并以特定的角度来查看样本才能看出这些差异），但在某些打印项目中，它们可能会非常明显，并且需要进行保证调查。请注意，如果你计划反转定义为深黑色的多色彩印刷区域中的精细文本或画，可能会出现油墨校准问题。

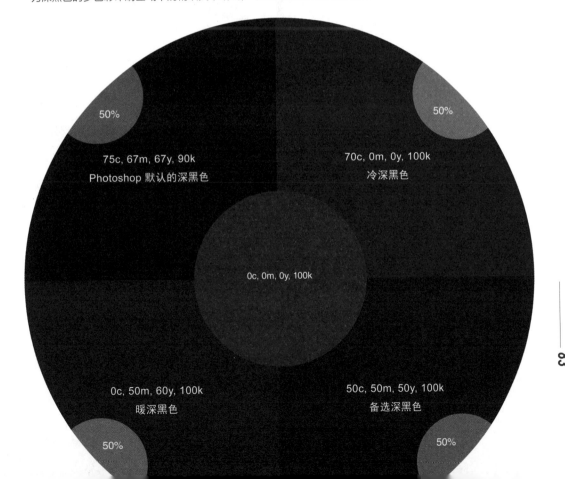

中性色
37 色彩与灰色的组合

同样，你要明确在结合使用灰色和其他颜色时，关键要以视觉一致性或故意的不一致性为重点目标。

采用暖灰色和冷灰色为采用引人注目色彩的文字、图形和图像创造不突出且提供视觉支持的背景。

你还可以通过有趣的方式，用灰色对插画中不太重要的部分进行着色，同时为图像其他部分中包含更明亮的色彩做好准备，如本节中的三个插图所示。

视觉一致性：本插画中使用的鲜艳色彩与构图中其他部分所使用的冷灰色很好地融合在一起。

故意的不一致性 1：本插画中心的暖色与周围的冷灰调色板形成清晰、赏心悦目的对比。

故意的不一致性 2：本图像的中心元素运用了冷色，有意将这些色彩与周围的暖灰色分离开来。

中性色
38 色彩与棕色的组合

棕色可以与各种色彩完美搭配。为什么不呢？正如前面所述，棕色本身是所有色彩的融合，因此，棕色必然与和它们关联的任何色彩都至少有一个共同点。

在使用棕色时，要记住一件事，它们可能来自色轮的广泛区域，因此能散发出各种各样的视觉个性。你也可以调整棕色的明、暗、深、浅。棕色可以是忧郁的、时髦的、不祥的或愉快的。棕色可以用来表示热咖啡、冻根汁汽水、软皮革、坚硬的土地以及甜蜜的巧克力。

在选择使用哪种棕色与什么色彩组合时，要利用不同棕色提供的一系列视觉和专题特征，只是要注意，一般建议棕色和附近的色彩要么有紧密的联系，要么有强烈的反差。下一页中显示了有效的棕色加彩色的调色板示例。有些示例凭借共同的视觉特性取得了成功，有些示例由于故意让色相、饱和度和明度之间形成对比而成功。

有关棕色的主题，还值得一提的是，棕色（外观、情绪和表达极为多样）特别容易受到不断变化的公共偏爱和流行文化唾弃的影响。查阅过去几十年中的印刷品和在线资料，就会发现某些曾经受人瞩目的棕色从今天的媒体中消失了。

和谐：明亮的桃红色与棕色很协调，两者具有类似的色偏。

故意不协调：浅的冷蓝色与陪衬的深暖灰棕色调色板形成了鲜明的对比。

和谐：这里使用的亮黄色与一组棕色中所散发出的黄色轻松地关联起来。

故意不协调：淡绿色将它本身与本例中相邻棕色的红色调清晰地区分开来。

中性色
39 浅中性色

浅中性色极具团队精神。此类色彩可以为各种艺术和设计作品奠定基调（包括情绪和美学方面），而它们本身又不会吸引太多的注意力。

对插画或边界进行着色时，浅中性色（以及任何一种很淡的色彩）可安静地完成主题设置任务。使用浅中性色填充文本和其他构图成分的背景元素时，也可以发挥其在视觉和专题方面的作用，如本页所示。

选择 CMYK 色彩时，参考印刷指南非常重要。当选择有意用作背景色的浅色时，更是如此。众所周知，当涉及在屏幕上准确地描绘淡色时，大多数计算机显示器的能力都有所欠缺。

中性色
40 调暗的替代色

当使用 Photoshop 来完成一个丰富多彩的插画或彩色照片时，花时间尝试一下不同于自己正常工作流程的方法，并将部分或全部色彩都调暗时看看可能会发生什么情况，这是非常值得一试的——调暗一点、中度调暗或调暗更多。

结果可能会让人大吃一惊。很可能其中一个调暗的版本会比完全明亮的图像版本表现得更复杂、更现代、更具吸引力或更充满感情。

选择调暗版本还是明亮的版本，很容易测试出来。在 Photoshop 中打开图像，并开始查看选项。

生成插画或照片的调暗版本（而不改变原始图像）的一种简便方法是，在 Photoshop 打开图像，添加一个黑白调整图层，使用调整图层的不透明度设置限制透出来的色彩数量，同时使用调整图层的控制面板所提供的下拉菜单和滑块，查看对图像外观的进一步影响。

你也可以使用一个色相与饱和度调整图层来调暗在插画或照片中的色彩。你可以通过色相与饱和度调整图层的控制面板中的下拉菜单和滑块来降低图像的所有（或部分）色彩的饱和度。

计算机让这样的视觉探索变得非常容易且快速，因此每次在探索照片或插画的替代色时，都一定要利用现代科技的优势。挑战自己，看看6种、12种，甚至更多种替代选择，再决定哪种解决方案看起来最吸引人（而且在工作过程中一定要保存可能有用的图像版本）。令人惊讶的是，最佳解决方案往往是在多单击几次鼠标后才会出现。

原始照片

大幅降低整体饱和度

降低饱和度,加入黄色色调

降低饱和度,提高对比度

# 06 | 第6章

Color
For Designers

与眼睛交互

与眼睛交互
41 以色彩为导向

在精心设计的布局中,要让人们关注其关键要素,明度起着至关重要的作用。若观众决定深入了解布局的全部意义和信息,那么良好的明度结构还有助于引导观众的眼睛浏览布局的内容。

毫无疑问,布局或插画中的色彩也应有助于布局对消息和风格的呈现。让色彩在这方面提供协助并不难,前提是设计师在工作时要谨记布局的目标,并注意每种色彩的明度和饱和度对这些目标所做的贡献。

此图形用中等亮度的色彩进行着色,所引起的关注少于本页顶部那个更明亮的图标。

例如，如果设计师希望观众注意标题，则可以让标题和背景形成强烈的明度对比。可以用一种醒目的色彩对标题进行着色，并将它放在暗色调的背景中，以进一步强调标题。然后，作品的设计者可以选择色相、明度和饱和度，以不会引起注意的方法运用明度和色彩，引导观众按顺序浏览构图中不太重要（而又很难说不重要）的元素。

这个图形能够为本篇增加装饰和创造力，并且不会引起对其自身的过分关注，因为其调暗的色彩非常浅并且明度差异很小。作为一个浅色的设计，它也能够被用作文本的背景。

在阅读本篇时，眼睛很可能会首先看到这个图形。这个图形之所以引起读者的注意并不是因为其大小或位置，而是因为其色彩，它明显比页面上的任何其他元素都更明亮。该图形中色彩之间巨大的明度差异也有助于让它显得十分醒目。

在选择这些标注容器的色彩时也考虑到了让标注引起适当的关注（不能太少，也不能太多）。

与眼睛交互
42 使用色彩增加视觉冲击力

▎如果真的想让一种强调色穿透前景获得注意力,就要大力遏制其周围的所有其他色彩。

如果做得好,一种色彩甚至不需要特别浅或特别明亮就能从包围着它的暗淡色彩中突显出来。例如,下一页的强调色实际上是一种被大幅调暗的黄色,如果被置于一个普通的白色背景中,并不会显得引人注目。

虽然它既不张扬又普通,但在该插画中,暗淡的黄色在深冷灰色加幽暗棕色的背景下显得非常突出。如果增加色彩的饱和度,还可以让它更加突出。

与眼睛交互
43 选择色彩

了解一个有效构建并正确运用色彩的调色板的另一种方式是比较色彩与演员。

当制作人和选角代理希望为舞台或电影寻找演员时，他们最终通常会找一个或两个主角，少数其他人来演配角，大概还需要几个临时演员来出演有额外要求的场景。

为布局或插画选择色彩也是同样的做法：一两种主要色彩，几种辅助色彩，并且可能使用其他色彩进行点缀，以增强作品的外观和感觉。

在开始为设计或艺术作品选择并运用色彩时，决定构图中哪些元素应该受益于主要色彩的视觉吸引力（或者，在某些情况下，

三种棕色和一种略带灰色的（但相对也较浅而亮的）红橙色在本篇的四个完全相同的布局中交换了角色。只有最深的棕色和红橙色才是主要色彩——棕色凭借的是其最深的明度，而红橙色则作为最温暖和最亮的色彩入选。

在这里，使用深棕色将注意力引导至布局中最大的字体上，同时在该设计周围制作显眼的边缘。红橙色是其他三个设计中的强调色，而在这里则起辅助作用，为布局中表现力较弱的三种棕色提供一个有魅力的背景。

少量几种色彩作为一个整体的视觉吸引力）。此外，决定应该将什么色彩应用于构图的辅助元素（无论是文字性的、图画的、图示的还是装饰性的），并确保为这些不太显眼的元素所选择的色彩因其特定的色相、明度和饱和度而得到克制。

一旦所有色彩到位，就要评估自己所看到的效果，询问自己几个问题，例如，主要色彩是否确实能起到主角作用，或者其他色彩是否会争夺注意力？辅助色彩是否在吸引太多关注和关注不足之间取得了平衡？需要哪些调整才可以把这幅作品变成顶级作品？

在本例中，红橙色显然是布局中受关注的焦点，因为它位于一个深棕色背景中。深棕色用于将第二注意力引导至此作品的功能，即作为一张礼品卡。

小鸟在前面的设计中是相当不显眼的构图元素，而在本例中，通过强调色的运用，使它有了视觉上的提升。哪种色彩对此布局于是"正确的"？这一切都取决于所追求的外观、感觉和功能。在决定调色板中的哪种色彩发挥哪种作用之前，应彻底了解自己的选择。

与眼睛交互
44 色彩和深度

眼睛似乎很享受与迈向三维的二维媒体进行交互。使用深度的错觉，将观众吸引到在一张纸的水平面或数字显示器的平面上显示的各种布局和图像。

为什么三维渲染有深度感？其中一个原因是光学透视。事实上，光学透视在没有任何色彩的情况下就可以很好地完成工作，但色彩有助于确定和加强深度的投射，同时还为图像带来额外的好处，比如主题和美学吸引力。

使用色彩来加强透视的错觉时，要优先考虑明度。在现实生活中，正是深、中、浅的明度将我们看到的维度形状告知我们的大脑。当在二维渲染中运用明度时，它们也具有同样的维度描述功能。

如果你的目标是通过图形或插画表现出合理的、有说服力的维度感，请谨记画家们认可的这些提示：有意显得离观众较近的对象一般应该使用比有意显得较远的对象更大的明度值来表示；在风景中使用的色彩亮度应该随着对象的远去而渐渐淡下去；当时的环境对对象的影响也应该随着对象的距离越来越远而逐渐增加（例如，尘土飞扬的户外环境将为似乎很远的色彩逐渐提供更多的泥土色调和暗淡色调）。

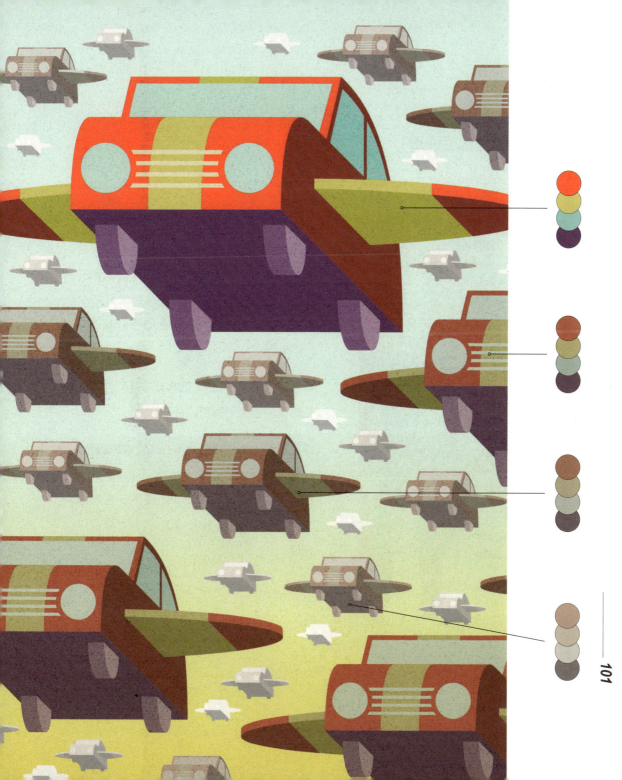

与眼睛交互
45 阴影是什么色彩的

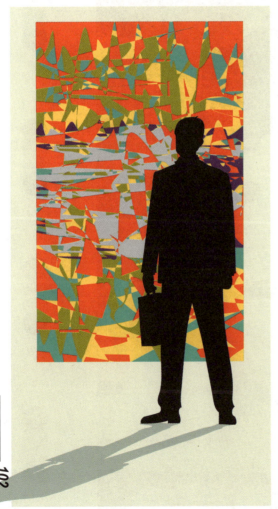

关于阴影要知道的一点是,它们极少与光线无关(因此极少没有色彩)。我们看到的大多数阴影都受到复杂的间接光线组合的影响,这些光线在进入阴影区域之前经过反射,并离开使人眼花缭乱的色彩改变的一组表面。

听起来很复杂?是的。确实非常复杂。因此,很难预测或确定阴影的真正色彩。

暖的光线,冷的阴影;冷的光线,暖的阴影。如果画家所画的人物、植物、动物、物体或风景没有直接受到太阳、灯泡、火焰或任何其他光源的照明,画家就很可能会这样说。

在决定如何描述阴影中的色彩时，这是要牢记的一条通用规则，但这肯定不是对没有直接照明的区域进行艺术描述的唯一方式。

事实上，正是由于阴影的极度复杂性，阴影里的着色对于视觉演绎和艺术表现都极为开放。事实上，正因如此，甚至可以用随机的色彩抽象混合来填充阴影，从而创作出对阴影的合理描述。不信？请看一看右侧的插画。

这个故事的寓意是什么？在选择色彩来对插画的阴影区域进行着色时不要被吓到。尝试前面提到的画家所说的冷暖建议，试试调深色彩，无论如何，如果项目允许，试验各种与基于现实的阴影描述没有任何联系的方案。

与眼睛交互
46 让色彩呼吸

布局和插画可以（并且往往应该）被密集地填满华丽的色彩，让眼睛淹没在大量美学奇迹中并了解主题表达。

但记住，有时最有吸引力和最有效的色彩运用方法有更大的局限性，这种方法甚至可能包含大量的空白区域。

与眼睛交互
47 色彩作为背景

大部分布局的彩色背景都遵循以下原则：要增强布局的主题和风格表达；不要干扰布局的视觉清晰度。

从主题上来说，背景色彩应该与其他布局元素致力于同样的表达。在运用背景色彩时，由设计师决定哪种色彩有助于传达作品的信息。想想这一点，并考虑自己的选择，通常至少会有少量的色彩对于任何项目都有很好的效果。

不确定要考虑哪些背景色彩？了解作品的目标受众所喜欢的媒体。这个人群喜欢哪些色彩？哪些色彩已被过度使用？哪些色彩看起来刚刚好？

在纯粹的实践层面上，确保布局的背景色的明度与饱和度有助于突显主要元素非常重要。

在大部分情况下，这意味着，所选择的背景色不应该太深、太浅或太亮，以免与布局中传达信息的元素争抢注意力。如果背景色符合其中一种情况，除非为了凸显主题效果，故意想用有挑战性的视觉方式呈现各个元素，否则就需要调整布局的背景色和/或在前景元素中使用的色彩。

此外，不要完全依赖于计算机显示器来告诉你何时需要进行修改。使用准确的色彩表和纸样，让自己知道布局的色彩和构图元素在印刷时会是什么样子。

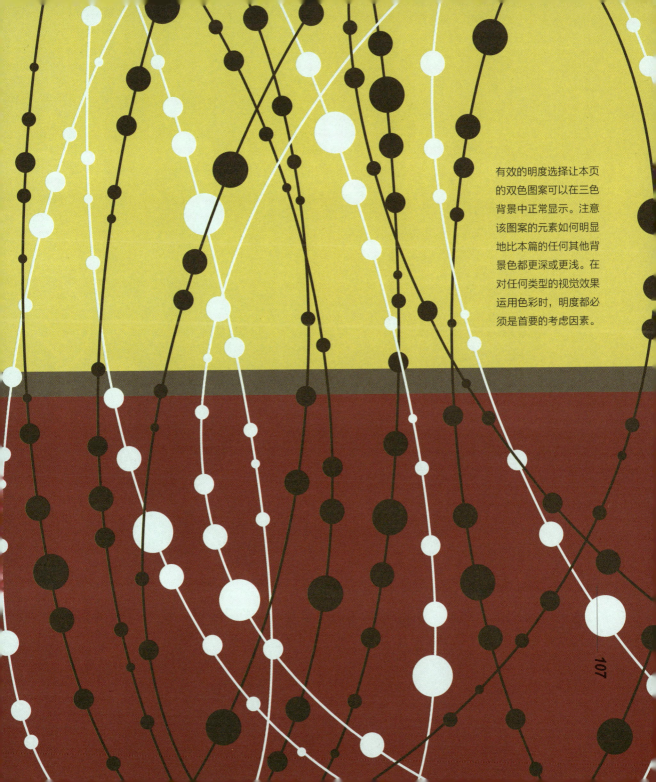

有效的明度选择让本页的双色图案可以在三色背景中正常显示。注意该图案的元素如何明显地比本篇的任何其他背景色都更深或更浅。在对任何类型的视觉效果运用色彩时，明度都必须是首要的考虑因素。

与眼睛交互
48 背景色作为构图元素

如上一篇所述,背景色的作用通常是支持和增强布局或插画的主题及视觉呈现。

然而,背景色本身有时可以充当传达设计或艺术作品主题的中心元素。

下次为项目进行头脑风暴时,休息一会儿,问问自己,是否可以与我正在创作的任何主题建立某种直接的色彩关联?如果答案是肯定的,那么也许可以让布局中的一种或多种色彩传达概念,而这通常是由标题或插画的任务。

与眼睛交互
49 宽容的眼睛

在进入下一章之前，还有关于与眼睛交互的最后一点需要介绍。

科学家将眼睛描述为一种非常复杂且严格的器官，能够与大脑配合工作，辨别数千万种色彩之间的差异。实际上，大脑扫描显示，从眼睛发送给大脑的数据非常复杂，人类大脑有一半以某种方式完全参与视觉信息的接收和处理。不仅如此，眼睛还是一个非常快速且敏捷的小感觉器官，控制眼球运动的肌肉比人体内的任何其他肌肉都更活跃和精确。

听起来，眼睛似乎是一个很难对付的客户，不是吗？眼睛具有惊人的感知力，与地球上功能最全的计算机（大脑）密切相关，并且非常灵敏，因此它肯定是地球上最难取悦的客户。

但……事实并非如此。事实上，若涉及处理对色彩的感知，眼睛永远都爱开玩笑，乐于无休止地妥协，并且十分宽容。

就拿下一页上的女雪人为例。她的雪是什么色彩的？它肯定与白色差很远（想看看女雪人的身体其实与白色差多远？将这一页卷起来，那么前一页的白色就会接触到她的中间部分，比较一下"几乎纯白的"纸张与女雪人"完全不是白色"的身体）。

眼睛看到女雪人，好像在说："好吧，如果她的雪是灰暗的浅米色，场景的天空是有斑点的棕色，我知道这是什么意思，我接受。"

还记得以极其怪异的方式在一个女人的脸上运用色彩的例子吗？对那些图像的着色似乎完全没有影响眼睛知道自己在看什么的能力。

在处理色彩时，请记住这种宽容度。将我们自己的艺术作品呈现在他人眼前时（眼睛具有极强的分析能力和非常灵活的感知能力），这种宽容的确会消除一些压力。

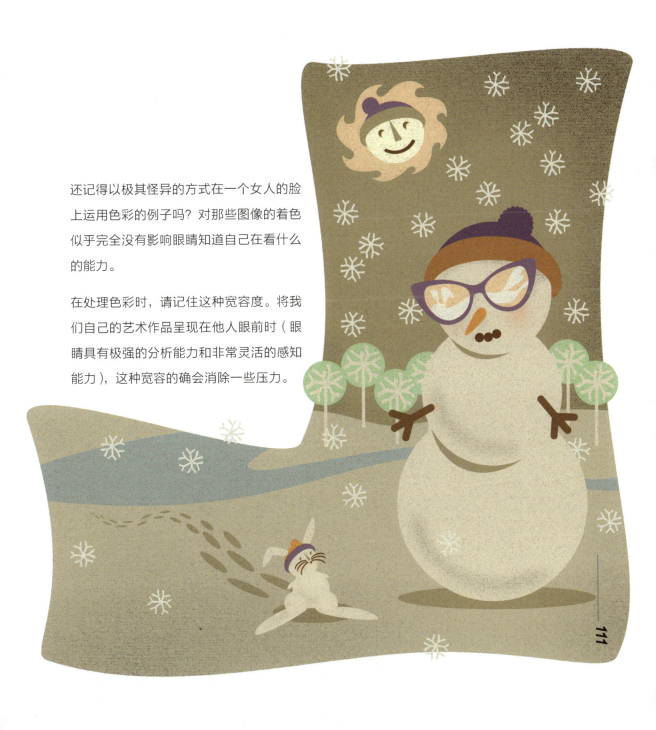

07 | 第 7 章

Color
For Designers

插画、图形和照片

插画、图形和照片
50 规划和运用

在制作 Logo、布局和插画时,设计师和插画师必须做出与内容、构图、风格和色彩有关的各种重要决定。我们建议:只要有可能,先使用各种灰色建立作品的外观、结构和感觉,然后再开始对设计或艺术作品运用色彩。

为什么要遵循先灰色后彩色的过程?这是因为,首先要明确自己到底要对什么进行着色,以及有多少色彩需要组成调色板,在对此有确切的想法之前,运用色彩往往是没有意义的。

在运用色彩之前以仅明度的灰色模式工作,这还有另一个很好的理由,它会让忙碌的大脑得到片刻休息,首先完全专注于内容、结构和风格等方面的交织,然后再将全部注意力转向色彩的问题。

Illustrator 可以让这个过程变得更简单,使用灰色创建了 Logo、布局或插画,并且全灰色构图的明度结构看起来不错,就可以使用程序的色板面板中所提供的命令,用所选的色彩替换灰色,选择那些与要替换的灰色具有相同明度的色彩。

在绘画时也可以遵循这种方法,只用灰色创建一份初稿,再逐步用彩色覆盖灰色,慢慢完成终稿(使用传统媒体的艺术家几百年来都一直采用这种绘画方法,当采用数字化方式工作时,也可以运用它)。

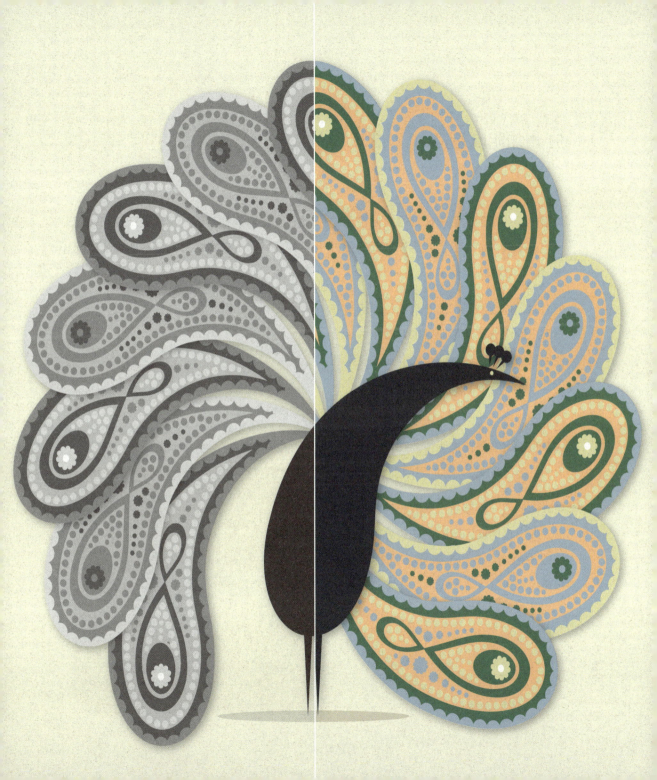

插画、图形和照片
51 增加明度差异

如果布局或插画的色彩在相遇之处有明显的明度差异，那么它们就能在彼此的反衬下显得非常醒目。

但有时，你会发现，出于风格的原因或者是客户的企业标准手册等内容要求你组合使用某些色彩，你想要（或需要）让具有相近明度的色彩彼此相邻。

在这样的情况下怎么办呢？首先，可以把线条稿纳入布局或插画中，在具有相近明度的色彩之间建立明确的界限。

可以做的另一件事是，采取一种风格化做法，在出现明度问题的色彩边界附近增加深或浅色调。下一页展示了四种类似的技巧。

请仔细看看这些示例，了解设计师和插画师如何有效地处理色彩之间的明度差异问题。我们永远也不知道什么时候有可能需要在实际项目中使用这种解决方案。

很难看清楚插画的内容，就是因为它的各种色彩的明度很相近。可以想办法沿着不同色彩之间的边界添加深浅度的变化，以改善此图像的混乱和缺乏吸引力的外观，如下一页的示例所示。

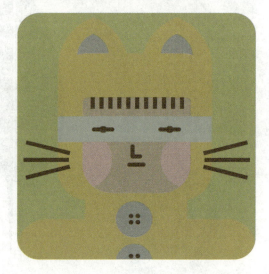

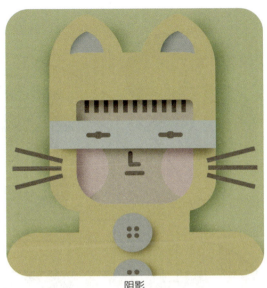

阴影

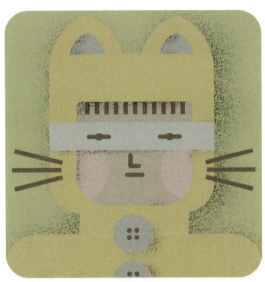

加深的提示

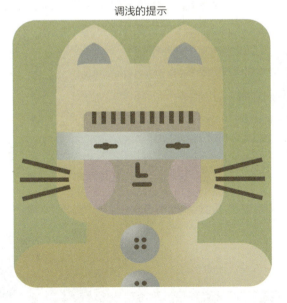

调浅的提示

加深和调浅兼具的提示

插画、图形和照片
52 色彩之间的线条

可以将线条添加到图标和插画中,以呈现某种风格。在使用具有类似明度的色彩时,也可以使用这种方法来减轻所出现的明度问题。

在为图像添加线条时,要考虑自己的选择。

线条可以细、粗、流畅、清晰、模糊、粗糙、弯曲,可以是直线、点虚线、点划线,也可以是黑色、白色、灰色或彩色。

InDesign、Illustrator 和 Photoshop 都提供多种不同的线条稿选项,并且 Illustrator 和 Photoshop 中的画笔面板有丰富的风格选项,可以将其应用到线条稿中,模拟用铅笔、钢笔、画笔和图案所画出来的线条。

插画、图形和照片
53 摄影调色板

原始图像

思考出现在所拍摄照片中的色彩，就像思考在插画中运用的色彩那样，这些色彩既可以单独调整，也可以进行全局调整。

在评估照片的色彩观感时，询问自己，这个图像中的色彩是否配合得很好，或是否需要做出调整，帮助它们在视觉上融为一体？我是否应该对照片的色相、色彩的强度或者明度的强度进行轻微或大幅地调整？是否需要格外注意一种特殊的色彩？

决定对照片的调色板进行调整时，可能是出于风格上的偏好，也可能是出于实际考虑，比如，要确保图像的色彩与布局的整体调色板能很好地关联，或保证其内容能清晰显示。

无论是哪种情况，千万不要认为一张照片的色彩是理所当然的。要像画家一样，微调图片的色彩，直到它们满足自己的风格、美学和实践目标。

插画、图形和照片
54 为单色图像着色

在黑白和棕褐色调的图像是摄影师唯一选择的时期，版画家创造了一种图像增强技术，可以将彩色透明油墨涂在单色照片上面，以生成半写实和固有风格的现实画面。

这些图像的外观与许多观众产生了很好的共鸣，尤其是在怀旧或往昔日子等主题的背景下看到它们。虽然商业艺术作品通常并不会要求这种外观，但你仍然应该知道，若有需要或要求，我们用简单的Photoshop工具和处理就可以创作出这种图像。

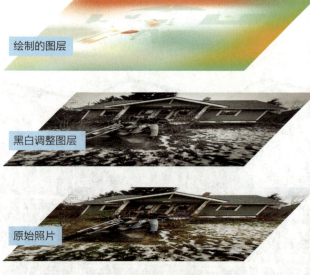

绘制的图层

黑白调整图层

原始照片

在 Photoshop 中打开图像，并使用一个黑白调整图层将其转换成黑白图像。用不同设置的调整图层进行实验，直到找出一个转换，可以在图像中保留大部分的中等和偏浅的明度。在此之后，在黑白调整图层上面添加一个空白图层，将新图层的混合模式设置为正片叠底。接下来，使用画笔或喷枪工具将色彩添加到此顶部图层。请牢记，当色彩用于底层图像的中等和偏浅明度的区域时，这些色彩会得到最好的呈现（这是因为顶部图层的正片叠底混合模式设置会导致它的色彩以透明油墨的方式显示）。

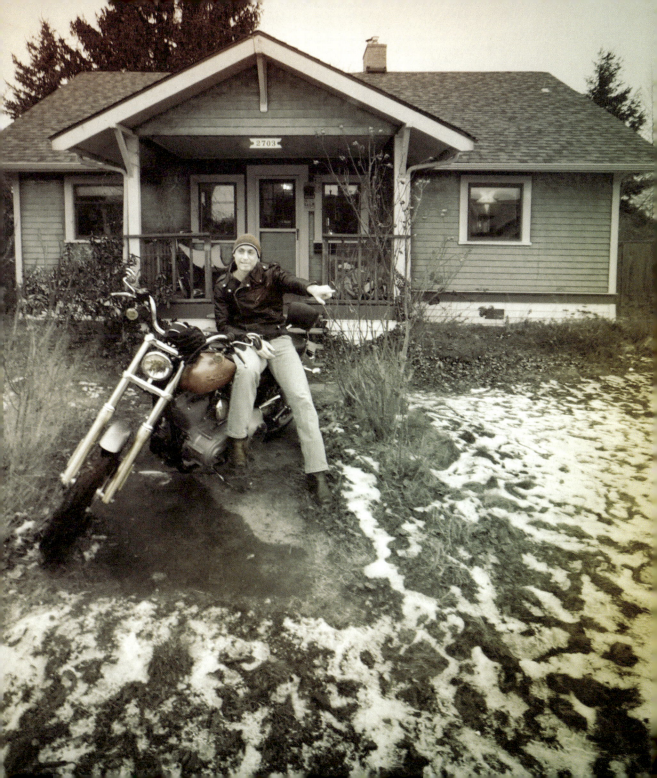

插画、图形和照片
55 考虑白色

熟悉摄影术语的读者可能已经知道,当达到白平衡时,相机所拍摄的照片中的白色呈现真正的白色,没有任何冷暖色调的强烈暗示。

有时,在照片或插画中会追求白平衡方面的技术完美性(比如,创作的图像有意使用尽可能精确的色彩来描绘一个产品的外表),但大多数情况下,摄影师和插画师在处理白色的概念时有很大的灵活性,这是为了传达气氛和情绪。

在所创作的任何照片或插画中接受或运用纯白色之前都要三思。为什么?有几个原因。一方面,在我们的眼睛观察到的实际场景中,很少会出现真正的白色。另一个原因是,如果图像的白平衡被限制为张弛有度的完美理论,就可能无法提供一天中的时间、空气质量、光源、情绪,以及情感等含义。

说到白平衡这个主题,不如下次拍人像、风景或静物照时使用一下照相机的白平衡设置吧(大部分数码相机提供自动白平衡设置,旨在补偿各种自然光源和人造光源)。例如,在一盏白炽灯泡下拍照时,尝试告诉照相机正在阴天进行拍摄。结果可能会让人感到惊喜。

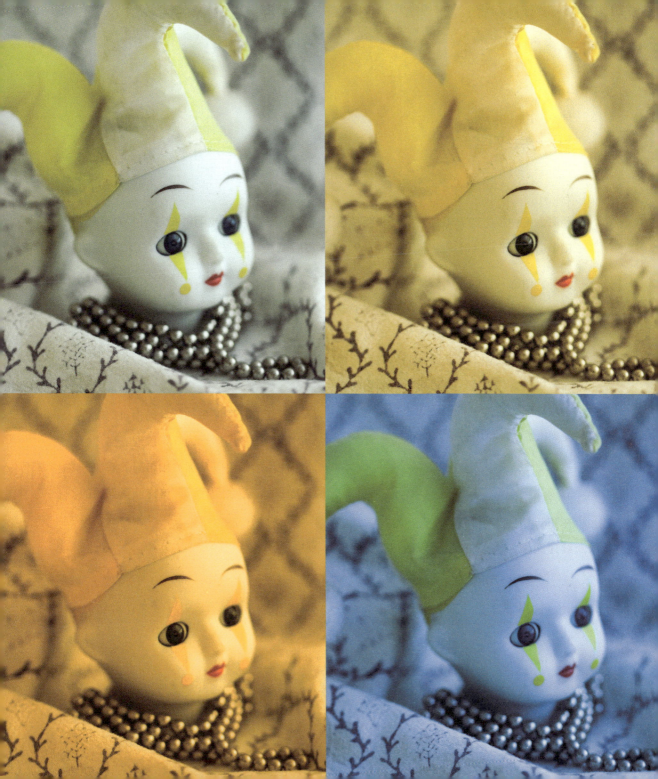

插画、图形和照片
56 一点纹理

色彩为各种视觉效果（包括插画和照片在内）增添了主题推理。

此外，值得一提的是，若将纹理添加到彩色插画或照片中，则可以进一步增强或改变所呈现的概念性暗示。例如，可以使用羊皮纸般的纹理，加强插画的乳白色背景所产生的奢侈内涵，或者可以使用粗糙的裂痕纹理让照片中本来看起来亮眼的色彩呈现出忧虑或老化的感觉。

Photoshop 和 Illustrator 可以轻松地为照片和插画增加纹理注入图层。你可以在照片或插画上方的图层上加入日常的纹理图像，比如开裂的混凝土板、旧标志上脱落的油漆或毛绒布等明显的纹理，然后调整纹理图层的混合模式和不透明度设置，直到实现自己追求的效果（请务必对这些设置进行实验，其结果可能难以预料，对于大多数设计师来说，这只是尝试不同的选择，直到自己找到看起来最好的结果）。

尽可能坚持随身携带袖珍数码相机，以便随时随地拍下所遇到的视觉纹理。当你想为照片和插画（以及标识和布局）添加一些纹理时，若在硬盘上有这样储备充足的图像文件夹，那么就会立刻有各种选项供你选择。

添加纹理图层，混合模式设置为叠加，不透明度设置为100%。

添加纹理图层，混合模式设置为滤色，不透明度设置为75%。

添加纹理图层，混合模式设置为正片叠底，不透明度设置为80%。

插画、图形和照片
57 探索色彩变化

你终于对 Logo、布局、插画或照片中的色彩感到满意了。太好了，是继续下一步的时候了。

但还有一个问题。如何真正知道调色板是否以最好的方式呈现呢？是否至少已经尝试了几个选择，以确保不存在更好的解决方案？如果没有尝试过，请打开文档的副本，探索对色彩的运用方式进行一些小的或大的改变？

例如，打乱 Logo、布局或插画中的色彩，使其出现在不同的地方会如何？提高调色板中最亮的色彩的强度又如何呢？如果将作品中较为内敛的色彩调暗一点，是否会有帮助？是否可以用不常用的色彩更换任何色彩（例如，将插画中天空的色彩变成暗绿色或灰玫瑰色）？

以数字化方式工作时，对这种调色板的修改通常非常简单，是一个较轻松的创造性工作，因为就算替代方案不比最初的方案好，你也已经有了一个完全满意的解决方案。

第 8 章

Color
For Designers

传达

传达
58 色彩和联系

色彩可传达不同的信息。

每当运用色彩时,都要以最敏锐的水平来发挥自己的创作天赋。要留意(并充分利用)色彩在概念、情感和能量等层面与观众建立深层次联系的内在能力。

133

传达
59 色彩和意义

人类的喜欢和不喜欢过于复杂，很难通过概括进行评估，比如，人们喜欢香肠比萨，人们认为晴天比雨天好，或者人们容易被绿色吸引，因为它代表着健康、幸福和活力。

不要轻信这样的假设，这些假设往往具有误导性，是毫不相关的，或者根本就是错误的。

在谈到色彩产生的特定含义时，此问题尤其突出。是的，例如，当浓郁的绿色被应用至类似新鲜的西兰花这样的插画时，可以给人健康、充满生机的感觉。但是，如果同样的绿色用于渲染一块发霉的面包，会怎么样？在这种情况下，绿色如何传达自己？难道你不觉得有非常大的不同吗？

换句话说，对于色彩所传递的意义，上下文的重要性远甚于色相、饱和度和明度等细节。

上下文并不是影响色彩推论的唯一有利因素。当前趋势、历史传统和文化因素（在下一篇中讨论）也会严重影响由某些色彩的外观所带来的概念性观念。

传达
60 色彩和文化

在中国，红色被视为成功的色彩。日本人认为白色是尊重的色彩。北美的人认为绿色是嫉妒的色彩。美洲原住民将黑色视为平衡的色彩。南美洲的人将紫色视为哀悼的色彩。非洲人认为蓝色是爱情的色彩。

这些陈述是否属实？如果当真如此，同意这些说法的人在所谈及的特定国家、文化、地域或宗教中所占百分比是低、中还是高呢？此外，最重要的是，设计或艺术作品所定位的特定目标受众是否认为这些陈述属实？

如果 Logo、布局或插画的目标人群并不是自己非常熟悉的群体，最好先弄明白这个问题，然后再去进一步运用色彩搭配。为此，可能需要联系目标受众的一些实际代表，或参考经过精心研究后印制和发布的材料。

在任何情况下，当为自己不熟悉的群体选择色彩时，一定不要假定自己对该群体的色彩品位所抱有的任何先入为主的观念以某种方式与现实有关。三个词的忠告：调研，调研，调研。

传达
61 故意胡闹

有时,以错误的方式使用色彩有可能是完美地传达布局的风格和主题的正确方式。

记住这一点,当目标是要通过一个不适当的、古怪或任性的视觉表达来传递一个信息或想法时,其所属的 Logo、布局或图像的其他组成部分的外观可能会或可能不会响应并强调这种表达。

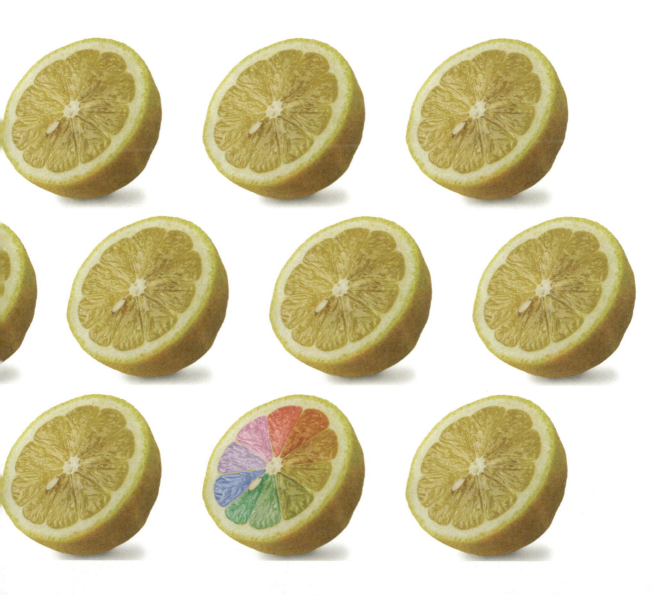

传达
62 激发直觉

我们需要色彩理论知识和创意直觉，才能创作出既可以准确针对目标受众又美观的调色板。但什么可以激起这种知识和本能呢？当然，这需要通过融合学习和经验而制成的燃料。

花点时间，通过现成的、容易获取的书籍和网站媒体了解色彩。

另外，还可以直接向从事艺术实践的人（同事、教师、有艺术感的朋友等）学习。这种学习可以是非正式的（例如，请另一位设计师解释他们在为布局选择色彩时的思路），也可以是在教室或研讨会等更有条理的环境中的正规学习。

此外，非常重要的是，寻找并研究那些伟大的设计师、插画师和美术家们的著作。仔细研究他们如何使用色彩，并尽力去理解他们在设计、插画和美术作品中选择并运用色彩时的想法。

一定要寻求现实的机会来实践自己对色彩的了解。当涉及创意表达时，经验就是技艺高超的老师受到赞誉的原因。如果你的工作无法提供合适的环境来扩展自己的色彩知识，那么，应坚持做一些个人的设计和艺术项目，让自己获得所寻找的学习机会。

让所有这些事情成为一种习惯，那么，对色彩的理解以及对如何在设计和艺术作品中运用色彩的直觉感受，都将不停地发展和增长。

09 | 第 9 章

Color
For Designers

企业色彩

企业色彩
63 了解受众

一些设计师，甚至更多的客户，完全忽略了非常重要的一点：不是要制作出一个让设计者或客户满意的调色板，而是要通过有效地选择色彩，并将其应用到精心设计的 Logo、布局和插画，以吸引目标受众。

是的，在选择商业艺术作品的调色板时，的确是完全以目标受众为中心的。不要忘记，设计几乎一直都是商业艺术。

如果你是一位设计师，无论入行时间长短，若你定期与客户见面，就会知道，有些客户不知道他们自己的审美喜好需要服从其目标受众的喜好。

如果有必要，请告知客户接受这一点，并且以最高水平的技巧、清晰度和紧迫性完成这一任务。毕竟，若客户根据创建布局和插画时所使用的标准来评估，那么彼此的合作就会容易很多，并且设计师与客户都将受益于可以有效吸引目标受众的任何审美方法（其中包括色彩、内容、风格等）。

如何了解自己的目标受众？具体步骤如下：了解他们是谁（这里需要客户的帮助）；研究这些受众所用的媒体；做笔记和/或保存用于描述受众似乎喜爱的色彩、内容和风格的图像；考虑与目标人群的成员见面并讨论（如果真的想深入了解目标受众如何评估针对他们的媒体，这并不是一个坏主意）。保留在这个调查过程中所产生的任何笔记和图像，如果要求解释在作品中呈现的色彩、内容或风格背后的理由，这些资料会是非常宝贵的支持性证据。

企业色彩
64 评估竞争力

每当为客户的品牌或宣传材料制作调色板时，配色方案不仅要吸引作品的目标受众，还应与竞争公司或组织所使用的任何方案有明显的不同（并且希望它更好看）。

在项目的早期阶段，咨询客户的竞争对手是谁，可以帮助自己完成这个任务。获取一个名单，并在网上查找他们，然后再开始思考自己作品中的每个色彩或完整的调色板。

在地方、国家和（如有必要）国际层面研究这个问题。仔细调查客户的竞争对手的品牌实践，这样就可以避免由于不小心选择了与客户的竞争对手正在使用的色彩类似或明显逊色的方案而可能出现的尴尬或灾难性的后果。

在评估潜在的竞争性色彩和配色方案时，一定要全面、目光敏锐且有判断力。请记录在竞争对手的Logo、广告、宣传材料、产品、网站、标牌和车身广告中所找到的具体色彩和完整调色板。此外，还要努力了解竞争公司和组织使用色彩来向世界呈现自己的方式的优劣，并从中学习。

一旦很好地了解了客户的竞争对手的品牌和宣传作品的色彩运用方式，就要瞄准所看到的差距。选择的色彩应明显不同于已使用的任何色彩，并且寻求新鲜、独特的视觉策略，将所选择的调色板应用于设计或插画作品。

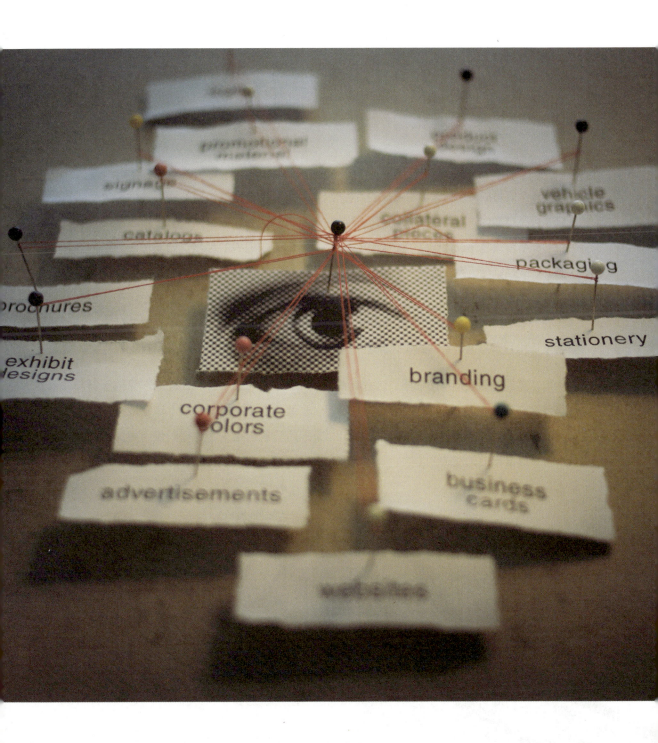

企业色彩
65 实际问题

制作一个好看的调色板来吸引客户的目标受众是极具挑战性的。若还要加上让所选择的色彩在所有竞争性设计作品中脱颖而出的任务，挑战性就会更大。此外，如果这一切还不够，负责为任何公司或组织的品牌及宣传开发调色板的设计师还需要考虑很多使用技巧和洞察力进行管理的实际问题。

例如，需要将保质期考虑在内。这意味着，需要制作一个调色板，使其在当今不断变化的媒体环境中，在合理的时间段内仍然保持新鲜度和相关性。

企业配色方案的悦目性和有关性预计保持多长时间？这在很大程度上取决于所代表的公司或组织的性质。如果你所任职的公司处理的业务是长期相对不变的，比如法律、财务或房地产交易，那么用于代表客户的色彩应该选择基本不受改变风潮影响的色彩，比如标准蓝色、酒红色或灰色。

另一方面，如果客户处理的产品或服务与时装、音乐、体育或技术等领域迅速发展的趋势紧密相关，则可以使用更加容易被迅速遗忘或过渡性的色彩，比如，唇膏的

其他涉及企业色彩的实际考虑还包括一些明显（但也容易忽视）的问题，例如，标志的色彩是否能让它在背景衬托下恰当地显示出来；正在使用的车身广告的调色板是否与当地的出租车、救护车或快递服务的色彩过于相似而容易引起混淆；应用于菜单的配色方案在其原本所在的装饰中是否会好看。

紫红色、时髦的褐色或荧光绿等特定的流行色彩。这些色彩由于其固有的时间敏感性，可能每几年就需要调整或更换，以保持在其目标受众心目中的吸引力，而经典性质的色彩（比如之前提到的标准蓝色、酒红色或灰色）可能会保持几十年才需要重新进行评估。

企业色彩
66 评估趋势

在整本书中，我们都建议要通过翻阅年鉴、网站、杂志和书籍，对优秀设计师和插画师的作品保持敏锐的眼光。显然，这是一种必要的习惯，有助于发展和保持与时俱进的色彩选择能力。

这种做法的另一个好处是，随着时间的推移，一直持续注意色彩趋势的设计师还将了解流行趋势的不可避免的周期，在这些周期中，某些时尚的色彩处于上升阶段，而另一些色彩的流行性正在减弱；某些色彩和调色板在消失很长一段时间后回归，而另一些则像燃烧的流星，消失在被永久遗忘的深渊中。

那么，真正要关注的是，在色彩的王国中，现在或曾经发生了什么，这样就可以培养对当前和过去趋势的认知，这种认知应有利于你理解和预测尚未发生的趋势（至少有相当的精确度）。

企业色彩
67 推销

你刚刚为客户完成了布局,并对设计作品应用了自认为是令人兴奋的、有魅力的且合时宜的配色方案——围绕醒目的长春花蓝色建立的一个调色板。为什么选择这种蓝色?因为你相信自己的目标受众会觉得这种色彩极具吸引力,此外客户的所有竞争对手都没有在其宣传材料中使用类似的色彩。现在是时候向客户的设计委员会(他们是一组具有不同品位和多种气质的个体)展示布局了。

在现实世界中,委员会成员将评估所展示布局的各个方面,包括其内容、构图和风格,我们暂时撇开这个事实,在这里主要侧重于你与观看者进行交互的色彩方面。下面是一些建议。

首先,充满自信地进入会议室,因为布局的调色板依据的是对目标受众品味的仔细评估、对竞争对手所使用色彩的分析,以及自己对大规模色彩趋势的认识。

接下来,首先婉转地提醒一下委员会成员,此布局试图满足的不一定会是他们自己的品位,而是其目标受众的品位。然后,简要概括一下谁是受众,以及他们的偏好。这不仅会提醒不同参与者该项目的目标,还会帮助每个人通过同样的方式评估所看到的作品而取得同步。

现在，展示自己的作品，让人们审视一下。不要用选择色彩的理由来轰炸委员会成员，除非他们要求你这样做。有效的设计和艺术作品通常能够说明一切——色彩及其他一切内容。

在委员会成员仔细看过设计后，即使只有一点提示或完全没有提示，也肯定会出现反馈，因此，只需让事情自然地发生。耐心、仔细地聆听提出的任何问题和意见，并尽可能彻底、坦率地解决每一个问题。一定要抵制住翻白眼的诱惑，例如，如果有人说不喜欢蓝色的长春花，因为这会让他们想起在高中时从父母那里继承的色彩鲜艳的面包车。只需和那个人一起笑，转述他们的话，使他们可以确信自己的话已经被听到（很多有关与人相处的书籍中所教的一种有用的沟通技巧），然后让评论者知道，即使他们在高中时被别人看见待在那辆特殊的面包车里是让人感到遗憾的事，但在布局中运用蓝色长春花仍然是该项目的最佳选择，因为它会吸引到目标受众。

此外，除非自己坚信已向客户展示了其布局的唯一完美配色方案，否则你可能想在会议中提出两种或三种备选色彩，并将它们保存在笔记本计算机或平板计算机中，以便在有需要时与整个小组分享。

第 10 章

Color
For Designers

灵感与认知

灵感与认知
68 观察色彩

即使我们的大脑很神奇，但它也没有办法时刻注意身边的一切。如果大脑试着评估进入视野的一切细节，即使只有一分钟，人体也会遭受严重的系统错误。

既然如此，如果你真的想观察身边那些诱人的色彩范例，并从中学习（设计师和艺术家都会这样做），最好的做法就是有意识地让大脑去观察和学习。

要鼓励大脑增加对色彩和颜料的关注，这是比较容易做到的，并且你会发现，为它提供一点动机和激励是很有帮助的。事实上，你在生活中可能做过类似的事情，并从结果中受益。例如，还记得上一次决定买车吗？那个时候，你的眼睛和大脑突然开始注意到，大街上跑着大量的与自己心仪车型相像（并且非常相似）的车。这并不是说你想要的那款车突然比以往任何时候都更普通。这只是因为大脑获得了一个很好的理由去寻找它，并会首先注意到它的存在。

尝试对色彩使用同样的方法。保证大脑有充分的理由去注意色彩，并要求它更加关注视觉世界的这一方面。这样做时，一定要让大脑知道你对寻找有趣且吸引人的色彩示例保持开放的态度，眼睛也许刚好看到一本设计年刊、一件艺术作品、电影屏幕、城市风光、风景、傍晚的天空、花坛、一堆乱石、小孩的玩具或者有可能提供与色彩相关的灵感和学习的其他任何东西。

灵感与认知
69 观察、评估、拍照

不管何时，只要有时间就揣摩一下，为什么某些色彩吸引了自己的目光——配色方案看起来是某个人通过偶然事件创建的，还是一个自然发生的事件的结果。

询问自己，在这个调色板中，是否有部分或全部色彩是基于色轮的任何关联来组织的，或者它们基本上是混乱的？在这个配色方案中有多少种不同的色彩？这些色彩的明、暗、深、浅是否一致，或者，它们的饱和度和明度是否不同？这个调色板与我喜欢的其他配色方案是否有一些共同点？我现在的项目是否有可能使用这样的调色板？未来的项目呢？

当遇到较差的色彩范例时，这种脑力锻炼会发生改变。当看到无效或误导性的色彩运用示例时，试着花至少一两分钟搞清楚导致这种结果的原因。这可能是一种非常有用的做法，因为它使我们能够吸取色彩的重要教训，而自己不必承受特定失误的后果。

通过将自己遇到的色彩拍成照片，可帮助大脑记住从有吸引力的调色板学习到的经验教训。在硬盘上创建一个文件夹，保存有吸引力的配色方案的照片，供将来参考，并作为在为Logo、布局、插画和美术作品制作调色板时可以参考的激发灵感的视觉效果。

灵感与认知
70 借用灵感

这里所谈到的借用灵感是什么意思？

简单地说，这意味着，观察别人创作的艺术品，让所看到的内容和自己的审美及风格喜好进行搭配，以建立属于自己的可以合法使用的配色方案。借用灵感是艺术家自从视觉表达的初期就在做的事情。创意人士就是通过这种做法从以前已经做过的事情中吸取经验教训，以之为基础，并且有时与之呼应。

借用灵感与剽窃思路是不一样的。前者没问题。后者则不然。

借用灵感可能涉及一定程度的复制，就像从自己的一张个人照片中复制色彩用于布局中，或匹配来自历史上著名的艺术作品的某些色彩（例如，来自凡高的画作之一的美丽的向日葵黄），并在自己的作品中运用它们。

这种形式的灵感收集可以扩展到匹配来自设计、艺术、室内装饰或标牌的色彩，并使用该色彩作为自己定制配色方案的种子色彩，或者，例如，匹配20世纪60年代的旅游广告中褪色泛黄的色调，并将之用于故意呈现复古感的海报设计。

灵感与认知
71 历史认知

正如上一篇所述，艺术永远会受到过去的影响。在许多情况下，一个时代的艺术是以之前的创意为基础的，而有些时候，个人对前人作品的反抗是为了给艺坛带来重大转变。

那么，在设计和艺术领域中最具影响力和创新性的领导者往往是那些能够在其作品中最清晰地把握好历史表达的人，这应该是不足为奇了。仔细想想，这是有道理的，因为若对早期艺术家们的创作没有清晰的认知，就很难利用或抵制这些作品。

你呢？你有多么重视近代和古代的设计与艺术，你会花多少时间熟悉昔日的创意巨头们使用色彩的方式？

如果你的答案是没有太多时间，那么你不会知道自己错过了什么。

怎么样？不如去图书馆、书店或在网上看看早期那些出色的艺术家和设计师们的作品吧！这些档案材料不仅会证实你已经知道的大部分审美和沟通原则，还将让你的脑海中充满方法、思路和图像，这些图像可以转化为未来要求你创作的 Logo、布局和插画。

灵感与认知
72 感知问题

根据现实生活作画的艺术家清楚地知道：你以为自己看到的色彩，它们很少是你实际看到的色彩。

大脑（带着最好的意图）往往试图基于自己保存的与主题相关的海量数据，告知我们所熟悉的事物的色彩：停车标志是红色的，天空是蓝色的，向日葵是黄色的，等等。

艺术家与普通人的区别是，他们是少数被大脑这种善意的天赋正当阻碍的人。许多艺术家都可以证明，学会如何无视大脑有时对熟悉事物色彩的坚决建议需要大量时间和经验，因此当他们基于现实生活的主题和场景创作艺术作品时，他们能够看到事物的实际色彩。

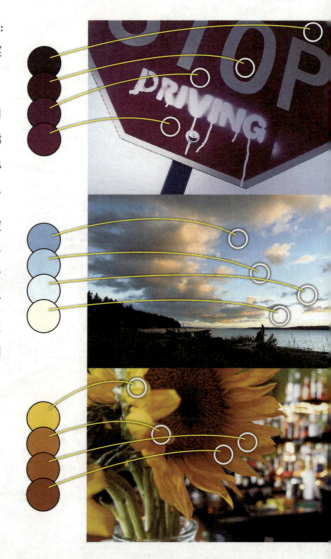

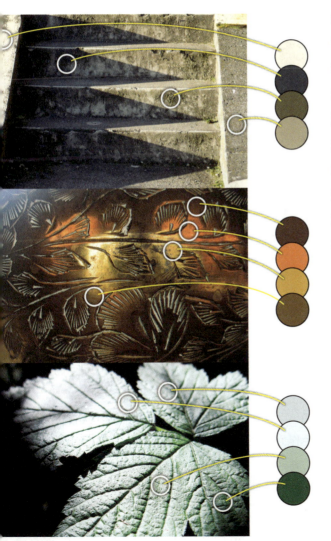

作为艺术家或设计师,如果你认为真正的色彩很重要,那么在告诉眼睛认清真正的色彩时,有两个关键因素。首先,要明白大脑所提供的色彩信息可能是误导性的,这不仅是因为它有先入为主的观念,还因为有很多让感知复杂化的因素,比如不同的光源、存在阴影区域以及空气污染。其次,通过练习让自己的眼睛和大脑能够重新校准色感,如果要完善准确识别色彩的能力,在生活中学习绘画是最好的方式。

灵感与认知
73 其他色彩体系

本书之所以选择这些色轮，是因为它们是目前最为广泛接受的视觉模型。

这些色轮的唯一问题是，它们是错的。它们本身不完全是错的，但也不完全是正确的。

如果在网上搜索，会发现有几个传统色轮的替代品，这些替代品以圆形、球形、方形、立方体、螺旋形和线性连续体呈现。传统的红黄蓝色轮的一个替代品——CMY色轮特别值得了解，因为当涉及使用涂料和油墨的时候，该替代品为艺术家提供了最真实的色彩模型。

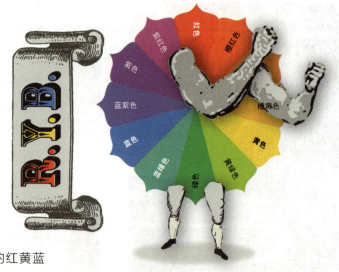

这种色彩体系知道的相对比较少人，但值得了解，它常以熟悉的车轮形式来呈现，其主色为青色、品红色和黄色（而传统的色轮是红色、黄色和蓝色）。CMY色轮以青色、品红色和黄色作为主色，以绿色、红色和蓝色作为间色。很多画家和设计师认为，这个特殊的色轮是我们都应该使用的色轮。

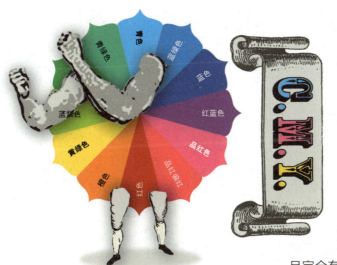

为什么 CMY 色轮可能优于我们大多数人都熟悉的 RYB（红黄蓝）模型？一方面，许多画家和设计师发现，在实际的油漆和颜料中，CMY 色轮可以提供更多选择。例如，使用红、黄、蓝的传统性主要颜料其实没有办法生成真正的青色或真正的品红色。试试看就知道了。另一方面，CMY 色彩体系以青色和品红色为核心，并且完全有能力生成红黄蓝色轮的所有色彩，以及几乎任何能想象到的其他色彩。许多画家也认为，使用青色、品红色和黄色作为主色比混合使用红、黄、蓝更容易创建一些暖灰色和冷灰色。

第 11 章

Color
For Designers

数字色彩

数字色彩
74 所见即所得的梦想

WYSIWYG（what you see is what you get，所见即所得），是一个缩写/一句话，常常用来指设计师和插画师难以实现的梦想：我们在自己的计算机显示器上所创作的布局和插画在别人的显示器上查看和打印时看起来是一样的（或相差无几）。

就目前而言，WYSIWYG 只是一个幻想，因为显示器的制造和校准有多种规格和标准。此外，在屏幕上的像素和纸上的油墨之间找到完美的色彩匹配极具挑战性，这是计算机和打印技术还没有攻克的一道坎。

关于这个所见即所得的困境，还应该知道的一点是，它并不像过去那么糟糕。有关屏幕上的色彩和印刷油墨的两种标准不仅变得更加普遍并得到一致地应用，它们彼此也变得越来越同步。

我们能做些什么来尽可能实现所见即所得呢？首先，获得自己能负担得起的最佳质量的显示器，在一个一致、套色平衡、光线不是过于明亮的房间里使用它，使用最新的软件校准；此外，你也可以用一个优质显示器校准工具对其进行定期检查。

不知道该使用何种显示器、校正软件或校准工具？彻底的网络搜索应该可以提供相关的最新消息。你还可以求教其他设计师，以及在确保色彩准确性方面有良好解决方案的印刷专业人士和摄影师。

然而，至少在所见即所得的梦想成为现实之前，在实践中还要继续依靠准确的印刷色和专色指南，帮助自己为打印作业选择色彩，调整要印刷的作品所运用的色彩时，始终参考印刷公司所提供的高品质样张。

数字色彩
75 网络安全的 RGB

也许你还没有听说过，最新消息是这样的：网络安全的调色板已是老黄历。

很久以前，网站需要用 216 种网络安全色的调色板进行设计，这些色彩可以在早期显示器上作为纯色面板呈现，并且没有恼人的小色点（这种效果被称为抖动）。

如今绝大部分显示器都可以处理超过 216 种色彩，并且没有任何抖动。实际上，多了几百万种色彩。所以，从现在开始，抛开对抖动的担心，对要在网络发布的设计和插画运用自己喜欢的任何色彩吧。

在设计网页时，为什么这么多设计师还是会从这个过时的色彩分类中选择色彩呢？这很难说。可能是因为，仍然有许多计算机程序让寻找网络安全调色板的设计师只需方便地单击一两次鼠标就能找到它；也可能是因为，比较容易记住的网络安全色的十六进制代码在某些设计师的头脑中是如此根深蒂固，他们只是出于习惯，继续在自己的 HTML 和 CSS 文件中应用它们；然后，再说一遍，这可能仅仅是因为很多设计师还没有听说这个好消息：网络安全的调色板已经成为历史。

数字色彩
76 让计算机来帮忙

无论如何,让计算机帮助你选择色彩,并为正在创作的 Logo、布局或插画建立调色板。毕竟,这不正是计算机应该做的吗?使我们的工作更轻松不是应该的吗?

但首先,正如本章开头所说的那样,要尽可能确保自己的显示器正确校准。使用无法准确显示出色彩的显示器选择和应用色彩,就像尝试在音准有偏差的钢琴上弹奏音乐一样。

下面是有关 Adobe 产品所提供的色彩辅助工具的一些想法和建议。

Photoshop 的 Hue/Saturation、Black & White、Photo Filter、Solid Color 和 Color Balance 调整图层是必须知道的功能,你可以通过无数种方式使用它们,灵活地修改、加强和减弱插画及照片中的色彩。

如果使用 Illustrator,并且尚未了解拾色器和色彩指南面板,请马上了解它们。这两个工具让用户有充分的决策权,同时简化了高效的色彩选择(Photoshop 提供了一个完全相同的拾色器面板,但没有色彩指南面板)。

Adobe Photoshop、Illustrator 和 InDesign 允许用户保存和导入定制的调色板(例如,从另一个文件借用的调色板,或从在线来源下载的调色板)。如果要跨多个文档使用相似或相同的调色板,并且如果喜欢从外部来源下载配色方案,这有助于真正地节省时间。*请参阅 Adobe 软件的帮助菜单,了解究竟如何使用 .ase 文件扩展名保存、导出和导入调色板。

Illustrator 中的色板库提供了丰富的基于主题的调色板,用户可以将它们加载到色板面板,进行访问。

Adobe 产品还连接到一个整洁的小应用程序——Kuler,这个应用程序不仅支持从 iPhone 或 iPad 拍摄的照片创建调色板,还可以让用户查找并下载其他人创建的调色板。访问 kuler.adobe.com 了解更多信息。

此外,你可能已经知道,Illustrator、Photoshop 和 InDesign 都通过其色板面板为设计师提供了对专色目录(例如 Pantone 和 Toyo)的完整访问权限。对于经常使用平面媒体的设计师来说,这很方便。

* 在让计算机创建调色板时,或者从外部来源下载配色方案时,始终记住,这些调色板不应该是绝对的和最终的(除非由于客户的企业标准手册等因素,必须要这样做)。对调色板的所有色彩进行一切必要的修改,以生成符合自己及项目的审美和主题目标的配色方案。

数字色彩
77 不要让计算机带来伤害

如果你询问计算机 19999.8×5 等于多少，计算机可以用不到 1/100 秒就能够回答，答案是 999999。计算机也可以让你确切知道哪个 CMYK 配色是由其他两种色彩产生的。计算机擅长回答类似的问题，因为它们的问答均使用计算机的本地方言，即数学语言。

但是，如果你询问计算机，某种特定的蓝绿色在大幅调暗后看起来应该是什么样子，或究竟哪种黄色看起来会是紫色的最佳互补色，情况还会一样吗？不，不一样。这是美学问题，而美学问题的问答只能采用温暖、有人情味和善变的语言来表达人类的喜好、意见和奇想。

换句话说，虽然计算机完全有能力提供涉及数字的问题的答案，但针对受品位、时尚、风潮和主题等因素影响的与色彩相关的问题时，它只能提供建议。如果你不相信这一点，就会带来伤害。

带来伤害？为什么？因为这会让你变得懒惰。如果我们盲目地接受机器给出的建议，作为涉及美学问题的答案，没有利用我们的创作本能和偏好去权衡此事，对于这种情况，懒惰真的是唯一的形容词。

因此，无论如何，在涉及数学的问题上，让计算机成为权威，而在涉及美学时则应强烈质疑这种权威，并愿意改动（甚至拒绝）软件和电路提出的所谓的解决方案。

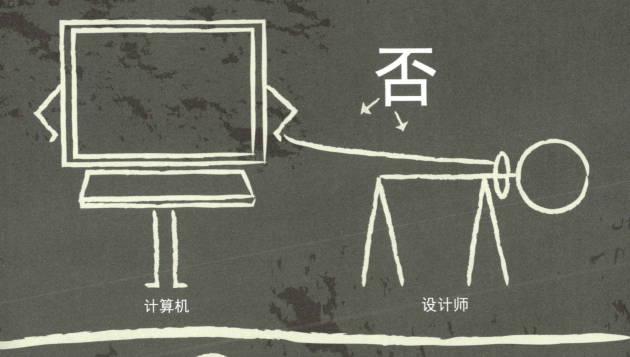
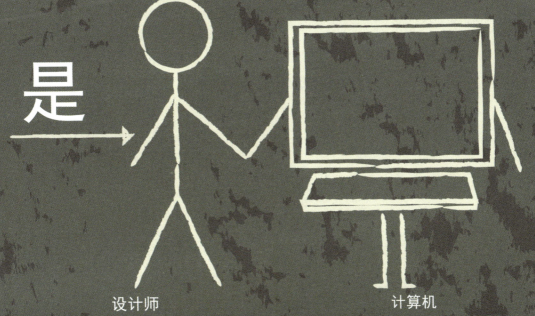

数字色彩
78 数字化混合

Illustrator、Photoshop 和 InDesign 允许在照片和插画上面添加色彩面板、渐变和视觉纹理的图像等视觉元素。你可以使用混合模式设置*来探索上层的色彩面板或图像如何影响底层照片或插画中的色彩外观。

这样的结果在审美和风格上可能会很迷人，并且可能在下一次寻求照片或插画外观定稿时值得再做一次研究。

当看到 Adobe 软件所提供的众多混合模式选项时，不要被吓到。如果觉得自己无法预测每种混合模式对照片或插画外观的影响，也不要担心。事实上，如果你不熟悉混合模式，我们建议你从图像缓存中选择一张照片，然后在 Photoshop 中打开它，在上面添加一个纯色调整图层，然后尝试顶部图层的混合模式下拉菜单中的每个选项，看看它们如何影响底层的照片（与此同时，还可以尝试顶部图层的不同的不透明度设置）。以这种方式探索各种选项，有助于快速建立自己对使用特定混合模式设置来实现一定的视觉和风格效果的各种方法的感觉。

*混合模式设置（如下一页所示）创建了一种视觉元素的色彩与在其下面的任何元素的色彩进行交互的方式。在 Photoshop 中，混合模式被应用到图层；在 Illustrator 中，混合模式可以被应用于单个元素、元素组以及图层；InDesign 的混合模式可以被应用到单个元素或元素组。查看每个程序的帮助菜单，了解有关应用和改变混合模式的更多信息。

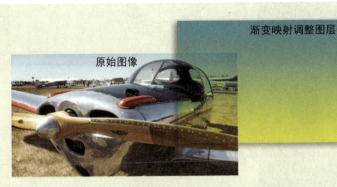

同样的黄蓝渐变映射调整图层已被添加在以下四张完全相同的照片上方。通过在各调整图层的混合模式设置中选择不同的设置来实现不同的结果。

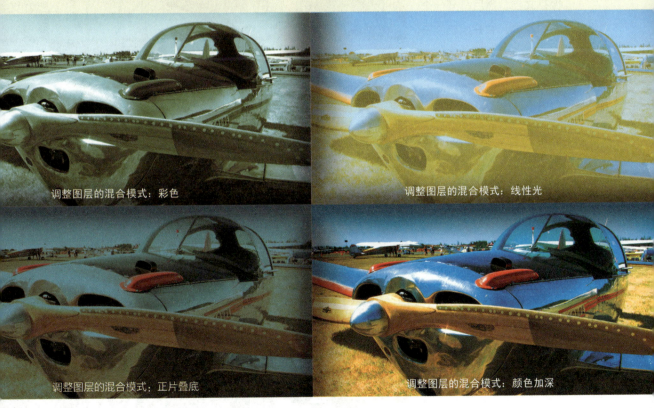

数字色彩
79 无限的选择

如果你对应用到设计或艺术作品的色彩外观感到满意，请深呼吸，祝贺自己，保存文档，然后打开一个新的副本，并开始研究一些选项。

为什么不呢？这会有什么损失呢？毕竟，已经有一个自己感觉良好的版本了，如果查看更多配色方案的变化，可能发生的最糟糕的情况是你会想出一个更好的主意。

本书中已经多次提到过这一点，它很重要，所以这里再重复一次：计算机使在布局、Logo 和插画中探索色彩的各种运用选项变得非常简单。因此，探索吧！

数字色彩
80 重新定义可能性

右侧人字形图案的基础形状是在 Illustrator 中从头开始创建的。该图案被发送到 Photoshop 中，用作背景材料。通过在上面添加一块风化玻璃的照片，将视觉纹理添加在背景图案的周围，并使用混合模式设置和图层蒙版工具来建立视觉纹理出现的位置及方式。从不同的照片借用花和食蚜蝇的图片，放在人字形图案上面。在花和食蚜蝇下面添加阴影，这只昆虫与它的九个克隆版本排列成一个楔形飞行编队。所加入的排字式样与花在空间上有交互。使用曲线调整图层，绘制图层蒙版的一部分，从而在作品中心产生微妙的聚光灯效果。添加一个暖色调的照片滤镜调整图层，

帮助多色调色板在视觉上变得更清楚，完成合成图像的外观。在此之后，合并文档，从 RGB 转换为 CMYK，并放进用于创作本书的打印就绪的 InDesign 文档中。

所有这一切都发生在短短的 45 分钟以内，只是一次茶歇的时间。

为什么这件事突然变成可能，甚至是正常的呢？一手端着咖啡，一手拿着鼠标，就可以在大约 45 分钟内制作并准备好印刷这种复杂的图像？

经验？每当为布局和图像集思广益时，特别是在这个年代，请记住，可能性的概念保持着一种变化的状态。要充分利用这一点。

12 | 第 12 章

Color
For Designers

色彩和印刷

色彩和印刷
81 CMYK

为了正确地将作品进行彩色打印,你需要了解哪些内容?需要了解的内容肯定超出了本章的篇幅限制,建议参考书籍、网站,咨询印刷专业人士及其他设计师,以充分扩展自己在彩印领域的实践和技术方面的知识。

本章介绍了有关色彩和印刷的几个基本方面,可以将它们作为很好的基础材料来开始积累印刷知识,本章首先介绍世界上大多数彩色印刷所使用的四种油墨。

CMYK* 油墨是套印色印刷(用胶版印刷机进行的全色印刷)和数字印刷(用喷墨系统进行的印刷)的基础。由于涉及经济因素,一般都使用胶印机完成数量较大的印刷作业,而涉及数量较小的项目则越来越多地在喷墨系统上完成。

在纸张上生成各种 CMYK 色彩的方式是,让部分或全部这些色彩在印刷中作为纯色墨板,或作为不同密度的小半色调点的重叠层(如右侧所示)彼此重叠。

在准备 CMYK 印刷的数字文档时,使用打印出来的套印色指南作为参考,这一点很重要。在显示器上看到的色彩可能会或可能不会准确地代表色彩在印刷时的外观。

检查样张,并参加印刷检查,这对于帮助确保任何 CMYK 印刷作业获得好的结果至关重要。

* 字母 C、M、Y 和 K 代表青色(cyan)、品红色(magenta)、黄色(yellow)和黑色(black,K 表示黑色是因为在套印色印刷中,黑版有时被称为主版)。这四种色彩的油墨可以组合成多种优势,产生 CMYK 打印时的所有色彩。

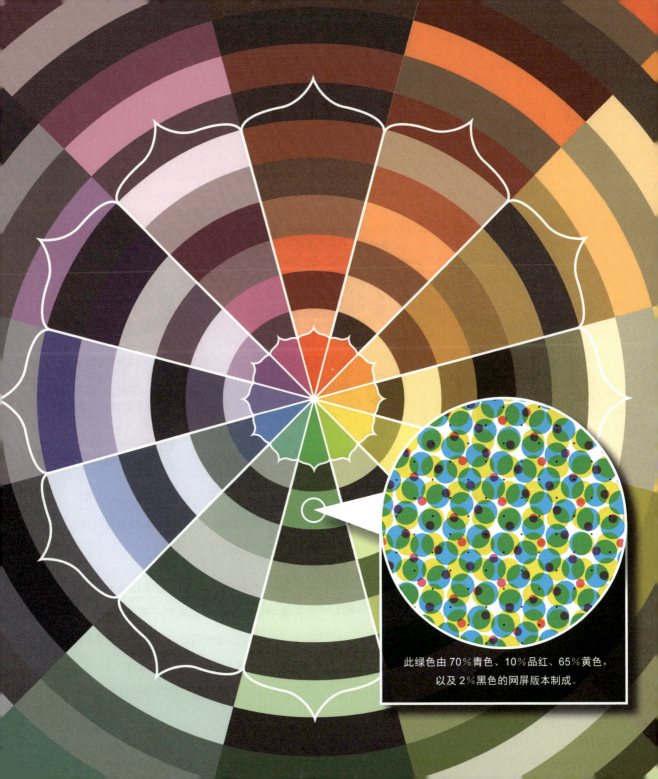

此绿色由 70%青色、10%品红、65%黄色，以及 2%黑色的网屏版本制成。

色彩和印刷
82 专色

正如上一篇所提到的那样，通过套印色印刷创建的各种色彩是用不同比例的青色、品红色、黄色和黑色墨水混合而成的。

另外，专色是装入胶印机之前就配制好的油墨。* 专色更像是在五金店买到的现成的罐装油漆。

专色油墨，比如 CMYK 油墨，可以打印成纯色或网屏（半色调的范围为从 1% 至 99%）。为专色印刷作业设计艺术品时，要记住，任何专色都可以被细分为不同明度值的单色调色板。

一个公司或组织的官方色彩通常是从一个专色指南中选出来的。这有助于确保在文具、宣传材料、标志或车辆图形中所应用色彩的一致性。潘通（Pantone）和东洋（Toyo）是两家制作了大量流行专色目录的公司。

为什么设计师决定在胶印作业中使用专色，而不是使用 CMYK 网屏版本生成的同一种色彩？主要有两个原因。第一个原因与经济情况有关，比如，有大量的印刷作业只要求黑色加另一种色彩。使用两种油墨（黑色加专色）来完成这类作业通常比需要四种墨水的 CMYK 套印色印刷作业更便宜。第二个原因是，大面积的纸张要被某种特定色彩的纯色面板覆盖，专色油墨的纯色填充这种区域时，几乎总是能比 CMYK 网屏版本呈现的覆盖效果具有更强的一致性，并且在视觉上更丰富。

* 在数字印刷中也可以选择专色，但计算机在实际印刷过程中将这些色彩转换为 CMYK 方程式。

色彩和印刷
83 油墨与现实

色彩理论是一回事,色彩事实又是另一回事。对印刷品期望的色彩与得到的色彩会存在差异,下面是有关了解和管理两者之间差异的四个想法。

第一个想法。手表有很多款,烤面包机有很多款,汽车有很多款,印刷机器也同样有很多款。我们对此无能为力。当涉及印刷时,很多设计师喜欢将自己的大多数印刷任务交给一家或两家公司。这样,他们可以知道所使用机器的性情和潜在怪癖,并学习如何应对。

第二个想法。当实际的颜料被制成油墨并用于印刷时,世界上的所有色彩理论都无法解释所发生的一切。特定颜料的分子成分之间存在化学反应,杂质总是会进入不同墨水批次,此外,不同的人处理印刷机时会采用不一致的方式,这些都让人在使用彩色油墨时无法将任何事情视作理所当然。当耐心地与邻近的友好印刷专业人士合作下一次彩印作业时,要意识到这一点,并尽量更灵活一点,多理解他们。

第三个想法。CMYK 印刷油墨和大多数的专色都是半透明的。这意味着,印刷用纸的色彩将有可能影响印在它上面的任何油墨的色彩(下一篇将详述这一点)。

第四个想法。在印刷运行的过程中,执行胶印的机器将油墨涂在纸上的方式会有轻微的(有时是较大的)改变。好的印刷机操作员可以让作业在运行的开始时好看,并且直到最后一页都让它保持看起来不错。寻找这样的印刷机操作员,并保持与他们的合作,即使这意味着要向客户解释为什么有时需要选择并非最低投标价的服务商进行打印。

色彩理论并不总是等于色彩事实。

色彩和印刷
84 纸张效果

CMYK 油墨是半透明的。这意味着，如果打印用纸的色彩是白色以外的任何其他色彩，就会对打印出来的色彩外观产生影响。大多数情况下，对于设计师而言，这并不是一个主要问题，因为白色或接近白色的纸张是打印作业中最常见的选择。

己想要的效果。例如，如果使用中等浅色的金黄色纸张，并且如果想保留设计中某些照片上人的肤色，那么可能会决定让照片中的部分或全部色彩稍微偏离黄色光谱，因为纸张本身将拥有这种色调。

准确预测 CMYK 或专色在彩纸上的结果不是一件容易的事情，所以一定要咨询印刷代表或纸张代表有关如何准备打印文档的建议。

如果你决定使用色彩比较明显的纸张，然后，根据所追求的最后结果，可能需要调整文档的色彩，使打印出来的效果就是自

为了让自己大致了解打印作业在非白色的纸张上是什么效果，你可以通过以下方法轻松实现，使用一台优质喷墨打印机在所选择的纸张上打印出部分或全部作业。我们不能指望这种测试100%准确，因为这台喷墨打印机处理色彩的方式很可能与执行实际印刷任务的数字打印机或胶印机不同，但这样做有助于了解预期结果。

还要记住，纸张的表面处理会影响印刷油墨的效果。大部分纸张分为有涂层或无涂层两类。有涂层的纸张会有硬质面，通常是有光泽的，而无涂层纸张的表面通常稍微有点毡状感觉，并且不光滑。有涂层的纸张呈现的色彩更清晰、更饱和，因为它们不像无涂层纸张那样将油墨深深吸收到纤维中。

色彩和印刷
85 避免难题

在准备彩印文件时，有几件事情可以使工作顺利进行。首先，在将印刷作业发出去印刷之前，要非常认真地对待它，确保对布局的文本、图像、Logo、装饰和色彩的每一个方面都已进行了质量控制检查。与在印刷前最后一分钟修改文档相比，由于没有及时发现错误而必须重印会造成更大的压力并产生更高的成本。

请确保待打印文档中的图像设定为300dpi，这是几乎所有印刷材料的标准分辨率（屏幕上的图像一般设为72dpi）。

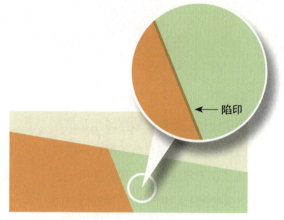
←陷印

如果你打算在胶印机上印刷多种专色油墨（在这种情况下，黑色也被认为是一种专色），并且这些色彩会互相接触，那么务必要知道如何在色彩之间设置正确的陷印。陷印是一种文档准备技术，它允许不同色彩的油墨非常轻微地重叠，甚至当（不是如果，而是当）印刷机精确对齐它们的能力略微下降时，各种色彩之间也不会出现白色的小间隙。Illustrator 和 InDesign 均提供了处理陷印设置的工具。仔细研究这些工具，并在思考印刷作业的最佳陷印实施方法时，考虑从有经验的设计师或印刷专业人士那里获得帮助（另外，值得一提的是，如果你愿意，许多印刷企业也愿意为你设计印刷作业的陷印，当然，这是收费的）。

不要尝试使用网屏或网屏版本打印精细的字体或线条。在纤细的字母或线条内可能根本就没有足够的空间去容纳必要的半色调点，以使它们正确显示。

避免从包含多种色彩的油墨的网屏版本中反转精细的字体或线条。对于打印机来说，要维持足够精确的套准，避免用半色调点填充反转的字母或线条，是非常具有挑战性的。此外，出于同样的原因，避免在深黑色（由多种色彩制成的黑色）区域反转精细的字体或文本。

色彩和印刷
86 打样和预测

印刷公司在胶印机或数码打印机上执行作业之前应该提供高品质的印前样张。样张的目的是让用户确认一切看起来都与预期效果一致。

如果一直很小心，文档中的色彩都只使用正确的 CMYK 配色，并已针对印刷妥善地准备好自己的作品，那么，样张应该可以确认印刷作业已就绪。如果有任何不妥，根据各自负责的问题，你或印刷商需要进行修正，再一次生成样张并审查样张。

在一切看起来都不错的情况下，你会被要求签署样张，作为作业被批准印刷的证据。同时，请获得客户授权的人也在印前样张上签字。在工作的开发和评审过程中，如果这一阶段或以往任何阶段存在失误，这一附加的签名可以帮助你不会被追究法律责任。

拿到签过字的样张后，负责运行作业的人就负责印刷出来的成品与印前样张尽可能一致。

关于印前样张，要了解几件重要的事情。首先，它们通常印在白纸上。如果胶印作业是要打印在非白色的纸张上，就必须考虑到纸张的色彩对印在它上面的油墨外观的影响。

此外，如果在胶印机上执行作业，要事先知道，从胶印机出来的结果可能永远不会与自己审查并签署过的样张达到精确的色彩匹配。这完全是因为样张几乎肯定是以数字方式生成的，想办法让数码打印机和胶印机实现完全一致的色彩输出几乎是不可能的，因为它们使用不同类型的墨水。

另外，如果以数字方式处理印刷作业（越来越多的印刷作业采用这种方式），所审查的样张和将要印刷的作业可能出自同一台机器。在这种情况下，可以认为印前样张准确代表了最终产品的外观。

色彩和印刷
87 印刷检查

最后，在审查、批准并签署了印前样张后，彩印作业就准备好付印了。设计师还有什么工作吗？参加印刷检查。

印刷检查提供了在作业被印刷时对其进行实时检查的机会。

在印刷检查时，将向设计师展示印刷品样品。设计师则对这些样品与自己签了字的印前样张进行比较。如果印刷品的色彩与样张不匹配，或者在打印出来的纸张上显示了任何其他异常或错误，就要与执行印刷作业的人一起修正它。

如上一篇所述，如果在胶印机上执行印刷作业，印刷品样品的色彩很可能无法与印前样张精确匹配。在这种情况下，设计师就扮演审裁员及决策者的角色，因为要做出任何必要的主观判断（妥协），不论印刷品的色彩是否与样张完全匹配，都要确保它们看起来尽可能好。

此外，与处理当前作业的胶印机操作员合作时，一定要认真听取对方的意见，了解有可能进行哪些调整，哪些调整是具有挑战性的（但可行），以及哪些调整是想都不用想的。胶印机的复杂程度令人难以置信，需要时间和专业知识来调整这些神奇机器的所有旋钮和杠杆，才能生产出完美的印刷品。因此，当印刷机操作员正在努力工作时，要有耐心且灵活变通，并不断提醒自己，每次印刷检查都是一个与负责自己的设计和艺术作品印刷效果的专业人员建立或破坏良好合作关系的机会。

在印刷检查时要做的十件事情：

☑ 准时到达 ☑ 与印刷机操作员合作，确保印刷品的色彩与样张尽可能相匹配 ☑ 自始至终检查油墨覆盖的一致性 ☑ 确保所有的图像看起来不错 ☑ 仔细检查完整的印刷品中是否存在不满意的瑕疵 ☑ 确认正在使用正确的纸张 ☑ 再次检查印刷品的数量是否正确 ☑ 确保印刷品的折叠方式正确（如果适用）☑ 在与印刷机操作员和印刷代表合作时，任何时候都要保持礼貌、耐心和专业性 ☑ 一旦满意印刷品的效果就在印刷样品上签字（并保留签名的文件副本）。

色彩和印刷
88 经验：老师

我们需要时间来学习如何创建一个彩色文档，能够可靠地将它印刷出来，以满足和超越我们的客户和我们自己的预期。

正如大多数资深设计师所说，当谈到纸上油墨的媒体时，完美是一个可望而不可即的目标，而要在达到熟练的过程中，要经历的不仅是错误、失算和不愉快的意外，还有未能预见的复杂性。要实现这个目标，你需要一位好的老师，就印刷方法而言，没有哪位老师会比亲身体验更好。因此，尽快开始自己的学徒训练，并同时通过书籍、网站、课程、软件指南以及其他设计师来补充自己的学习。在准备要印刷的彩色文档时，每当遇到有疑问的领域时，都要经常咨询合作的印刷专业人士的意见。当你将作业发送到印刷公司进行输出时，

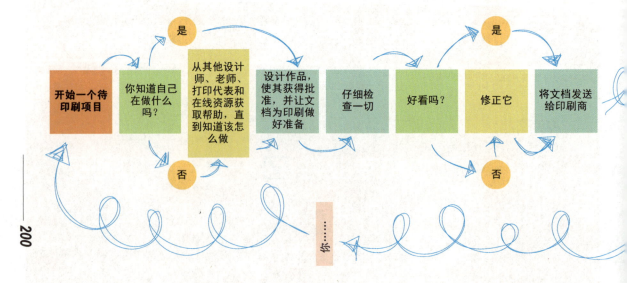

在印刷过程中参加（或至少密切注意）尽可能多的阶段——从文档准备到打样、修订、印刷检查和装订（剪裁、折叠、钉合等）。

并与执行印刷的专业人士顺利、有效地打交道的能力而言，错误和成功具有同等的重要性。

如果印刷作业的效果确实不好，一定要弄清楚到底哪里出了问题，到底有哪些事情可以采取不同的做法，从一开始就防止问题发生。就完善我们创建打印就绪的文档，

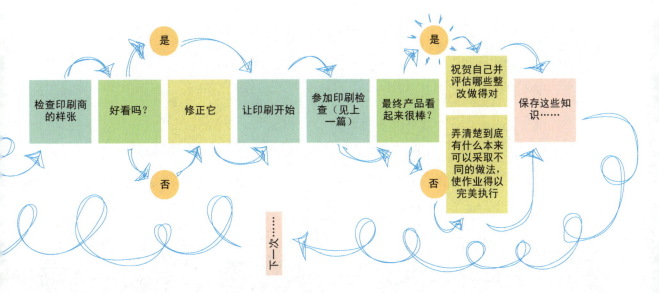

13 | 第 13 章

Color
For Designers

绘画？绘画！

绘画？绘画！
89 绘画并了解

绘画是了解色彩的好方法，特别是对大多数人来说，当我们的眼睛和双手都参与学习过程时，就会学得最好，并记得最牢。

在展开后面几页所述的动手绘画概念之前，首先介绍有关数字媒体和模拟媒体之间的一些差异。

数字媒体和模拟媒体都完全能够创造美丽的艺术。数字媒体与模拟媒体相比，确实有一定的优势：例如，撤销命令。相较于涉及水彩、丙烯酸颜料或油彩的艺术课程，若采用数字方式工作，事后清理工作会更简单。但是，这是否会使数字媒体成为学习绘画和色彩的最佳选择呢？

现在，在计算机上打开一个空白的Photoshop文件，选中画笔工具并准备好色板面板，这是一回事，而在自己面前的工作台上放好涂布美术印刷纸（也称为铜版纸）、水罐、三四支画笔（笔尖是合成或天然的纤维）和涂了几滴湿颜料的水彩盘……准备就绪，这显然又是另一回事。

不会。对数字媒体和模拟创意媒体都曾有过体验并乐在其中的许多设计和艺术专业人士都不这么认为，原因如下：当谈到绘画和色彩的基本知识时，要认识到数字化是一个复制品，这是非常重要的；数字油漆和数字画笔是仿制品，而油漆和画笔则是被仿制的。

因此，为什么不先和真品打交道，然后（你非常希望时）将所学的知识应用到数字媒体？这样一来，在体验过不同类型的纸张、颜料和画笔之间真实的相互作用后，就可以判断数字媒体是否很好地模拟了它试图代表的媒体。具备了这些知识，就可以

决定是否接受计算机所做的工作，或者是否需要寻找其他办法让其顺从自己的意愿。

绘画？绘画！
90 颜料的种类

水彩（最有可能的形式是存储在平坦的金属罐里的小长方形颜料块）是我们许多人体验的第一种绘画溶剂。具有讽刺意味的是，水彩虽然极为易用，但许多艺术家都认为水彩特别难以掌握。为何这种绘画形式如此难以对付？水彩就是一种透明颜料溶解液，因此，几乎不可能通过添加更多水彩来优雅地覆盖或纠正错误。

这并不是说不应该使用水彩来学习绘画，而是说，可能还要考虑其他的选择。

丙烯酸颜料如何？丙烯酸颜料可以方便地用水溶解，它们首先是从管里挤出来的，并且在干透之后是防水的。这意味着可以在纸张或帆布上加一层丙烯酸颜料，让涂料晾干，然后用另一层丙烯酸颜料来覆盖它，而不用担心弄脏或溶解下面的颜料。可以将丙烯酸颜料用作半透明和完全不透明的颜料，也可以稀释它们，使其效果像水彩那样。

油画颜料也同样值得考虑。油彩由来已久，势头依然强劲。使用油画颜料与使用丙烯酸颜料之间的主要区别是，油彩需要更长的时间才可以干透，并且需要使用矿物油、松节油或有机溶剂等产品代替水来稀释涂料和清洁画笔。如果有通风良好的专用艺术场所，或者如果你喜欢使用需要长时间来干燥的涂料，那么就可能会喜欢用油彩。

有几个丙烯酸类涂料厂家所生产的软管装青色、品红色、黄色和黑色与用于打印的 CMYK 墨水的色彩非常相近。何不使用这些软管装颜料和一些白色来开始基于涂料的色彩探索？这样，当在未来的设计和插画项目中使用 CMYK 墨水配方时，可能就更有机会证明在绘画时所学习到的经验教训是相关且有用的。

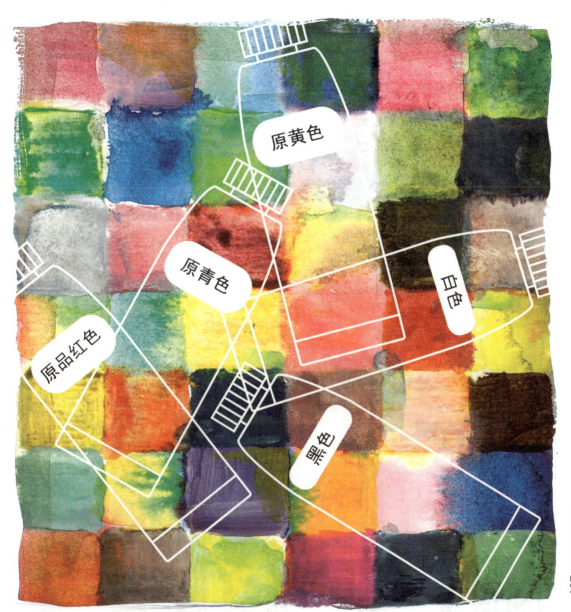

绘画？绘画！
91 画笔和纸

艺术画笔的制作材料通常是合成纤维（最常见的是锦纶），以及黑貂、獾、牛、羊、松鼠或骆驼的皮毛。画笔有许多不同的风格，最常见的四种是圆形笔、扇形笔、平头笔和榛形笔。大多数画家采用圆形笔来完成细节工作，而这些画笔都有用数字指定的尺寸规格，从超精细的 0000 到较粗的 14 号及以上。

如果刚开始学习绘画，并且正在寻找画笔，应选择简单实惠的画笔。当涉及在纸上运用颜料时，细笔尖的尼龙圆形笔（可能是 0 或 00）和较粗的 4 号就可以提供足够的通用性和控制力。

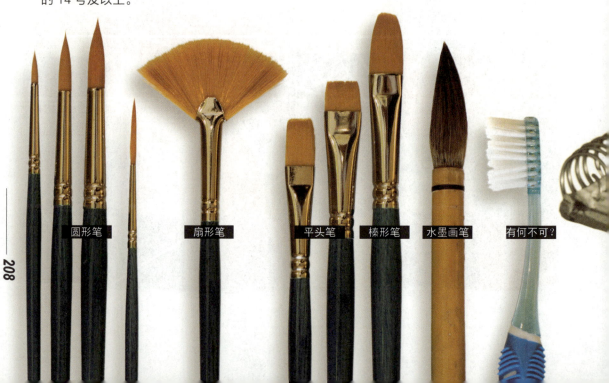

圆形笔　　扇形笔　　平头笔　榛形笔　水墨画笔　有何不可？

如果你正在考虑使用上一篇中提到的一套青色、品红色、黄色、黑色和白色丙烯酸颜料，或任何其他水溶性颜料，拿起拍纸簿或一本结实的水彩纸本就开始工作吧。

使用水彩纸本特别方便，因为其四边都是粘起来的，可以避免纸张在变湿时卷曲，也有助于纸张在变干时完全平坦。在颜料干透之后，就可以用餐刀的刀尖将它从整叠水彩纸上轻松地裁下来。

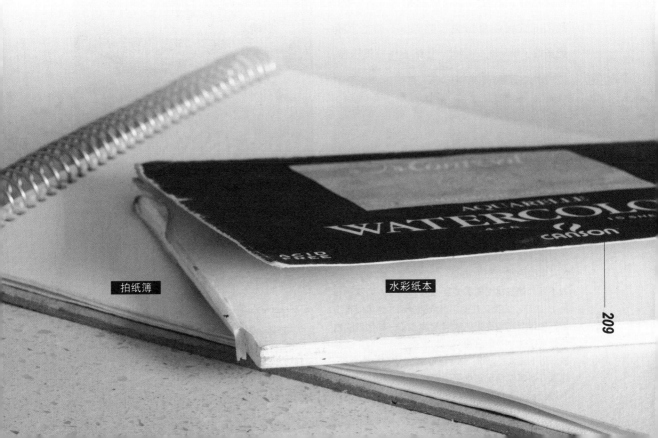

拍纸簿

水彩纸本

绘画？绘画！
92 项目构思

用纸、颜料和画笔可以做什么？首先，要玩得尽兴。作为创意专业人士，我们的工作并不仅仅是能够给我们的生活增加足够多的压力，因此，从一开始就要让绘画和色彩的亲身探索做到愉悦与启发性并重，这很重要。此外，如果活动是令人愉快的，我们往往可以坚持更长的时间，并因此而更多地了解它们。因此，让绘画保持其乐趣。

随便玩玩。整理好自己的美术用品，并开始工作……或者说，玩。将颜料刷、涂、抹、擦和抖到纸上。将直接从软管挤出来的色彩混合成多种色相，具有各种各样的明度和饱和度。在颜料混合物中尝试加入不同分量的水（如果使用油彩，则加入油漆稀释剂），此外，如果正在使用丙烯酸颜料，也可以考虑研究使用亚光或亮光的颜料溶解液（一种黏稠的白色胶状物质，变干后是透明的）来稀释颜料。要抽象、勇于尝试、好奇，并且要大胆。这是一个良机，可以开始建立自己对纸张、颜料、画笔和颜料溶解液如何配合以创造色彩和艺术的感觉。

尽情抽象。马上开始，在涂布美术印刷纸上绘制一个形状、线条、波浪线或斑点。然后，让创意直觉告诉自己下一步要做什么，然后又要做什么，一直到完成非具象艺术的自发性构思表达。并且在工作中一定要学会有关色彩的一两件事。围绕某个调色板建立作品的配色方案如何？

体验明度。使用计算机创建一个简单的图案，其中包括从10%到80%的三四种明度的灰色。在普通的纸张上打印出该图案，并用亚光的丙烯酸颜料溶解液将纸粘到一块结实的纸板上。接下来，在印刷品上面添加另一层颜料溶解液（这会为后续工作步骤提供一层很好的防水表面）。

在一切都干透之后（如果你喜欢，可以用风筒来加快晾干的速度），就可以在图案上面绘制明度与所覆盖的灰色相匹配的各种色彩。混合想使用的一种色彩（其明度看起来接近目标色彩），然后在试图匹配的灰色上面轻抹一点颜料。眯着眼睛观察，可以帮助眼睛确定这种色彩是否具有合适的明度，或者是否需要对其进行深浅调整。要调整到恰到好处，需要一些耐心和精力，但这是值得花时间和精力的，因为在对所混合色彩的每一次修正或调整中，都将会对色彩、明度和颜料性质有更多的了解。一旦对颜料混合物的明度、色相和饱和度感到满意，就可以使用它来填充指定的图案部分。继续这样做，直到整个图案都覆盖了色彩。如果其中一种色彩与附近的色彩对比显得过深、过浅、过暗或过亮，要乐于回去调整前面的色彩。坚持下去，直到自己完全满意这个绘画图案。

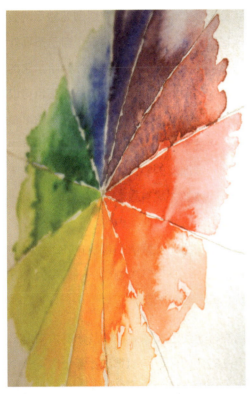

学会搭配。用颜料创作一个色轮。就是这么简单。听起来过于结构化和学术？那么找一种方法来增加趣味。可以用单色装饰来填充色轮的各部分，为色轮设计一个有趣的背景，或者自己描绘出一个自定义绘制的且具有充分表现力的色轮到底应该是什么样子。

绘画？绘画！
93 再进一步

若只是为了好玩，或出于享受和学习的目的而坚持使用颜料和色彩来实践，几乎所有的设计师和插画师都可以从中受益。这种习惯可以帮助我们延续对色彩之间的相互作用的认识，同时建立我们的双手和眼睛的突触连接，让我们成为好的视觉艺术家——与我们的名片上是否印有插画师或美术家的头衔无关。

有一件事可以真正帮助你养成一种增强技能和意识的创意习惯，即将我们的美术用品放在一个看得见且方便的地方。让美术用品保持可见，能帮助我们记得要使用它们，而放在方便的地方则消除了可能会干扰各种自发构思创意项目的大量借口。

美术用品可以用来做什么，有没有事先的计划？在前一页中提到的每个项目都可以涉及无限数量的方向，并达到无穷尽的复杂程度。此外，可以抓起一个自己最喜欢的咖啡杯、花瓶、玩具或盐瓶，绘出它的画像。只要你敢，像这样的静物画也可以变得有趣、有教育意义和有益，不妨试试看。试试画人物肖像如何？从图像缓存中选择一张朋友的照片，并使用自己现在所拥有的技能去临摹这张照片。我们还有一个主意：艺术派对。你可以邀请一位或多位朋友，放一些好听的音乐，并且让他们和自己一起进行艺术创作——只是为了好玩、笑一笑和学习。

当然，任何这些想法，以及你的大脑自己产生的任何无数其他想法，都会比花一个晚上或周末的下午去看毫无意义的电视节目或漫无目的地浏览网页更有价值，难道不是吗？

绘画？绘画！
94 素描

这一篇碰巧放在本书结束之前，它与色彩并没有直接联系。怎么会这样呢？为什么呢？这是因为谈及绘画就不得不提及素描。

即使是最容易理解和最基本的素描能力（通过铅笔或钢笔的简单笔画，粗略地捕捉一个人、一个地方或事物的视觉要点），在视觉艺术家身上也永远不会浪费。无论艺术家参与的是设计、插画、美术、摄影、电影、手工艺品、室内设计、时装设计还是建筑，都是如此。毕竟，素描不仅是其自身的创意表达和沟通形式，也是发展和推进其他表达形式（如上面提到的那些表达形式）的一种手段。

这就是为什么素描会出现在这里，出现在有关绘画的一个章节里的原因。因为如果真的想学好绘画，同样要练好素描。如果不出意外，一套合理的绘画技巧至少会有助于快速完成插画或美术作品的最初阶段，并进入在许多人心目中绘画项目真正有趣的部分，也就是色彩、画笔和纸张终于相遇的阶段。

学习素描的手段有很多，例如，在等待其他事情发生（公共汽车到达、电影开始、看牙，等等）时涂鸦和速写，参加周末或夜校的绘画班，参加非指导性的人物画课程，鼓励自己的眼睛去看反形*，偶尔还可以拿着铅笔和一张纸坐下来，告诉自己是时候坐下来练习一下了。

* 上面已经突出显示了几种形状。观察和绘画反形是一个很好的办法，可以欺骗大脑按事物的真实外观来绘制，而不是根据自己想象的样子来绘制。

绘画？绘画！
95 技术与设计

总结一下，先谈一下艺术范畴内的技术。

例如，画家可以在练习艺术时使用软件代替颜料，用显示器代替纸张，用压在塑料板上的非书写笔来代替画笔，这在几十年前几乎是不可想象的。

发生了什么事情，可以这么快就缩小（甚至消除）我们使用数字媒体和实际艺术工具所实现的结果之间的差距？事实上，很多软件和硬件工程师在办公室熬了许多个深夜才实现了此目的。这些有才华且勤奋的人不仅写了一些神奇的代码，还开发了一些令人难以置信的输入和输出设备，他们也详尽地咨询了真实世界中的艺术专业人士，最终的产品可用于制作设计和艺术作品，既能模仿，也可超越用传统媒体所创作的那些作品。

对于我们这些以设计、绘制插画、摄影、制作视频或创作美术作品为生的人来说，这意味着什么呢？别的不说，这意味着我们需要关注那些影响我们的创作实践的技术；乐于适应让我们能工作得更好、更快的工具和软件，并且永远不会忘记，真正有创造力的人总是能够使用几乎任何时代（过去或现在）的艺术工具找到通过视觉媒体传达信息、思想和情绪的方式。

因此，首先是要关注。让眼睛、耳朵和头脑留意影响创造力的最新技术。经常访问着重介绍创意相关领域发展的三四个网站，或订阅一两本杂志。让这些

资源完成筛选和策划的工作，它们将不断蜂拥而来的大量最新信息变成可管理的、易于理解的小包，你可以自己评估有关的详情。

当遇到新的软件或硬件时，它看起来像是能够帮助自己更高效地创作优秀的设计和艺术作品，让你可以追求有吸引力的新创意途径，并且如果该产品是在自己有能力获取的范围内，那么就应该认真考虑去获得它，并学习如何使用它。在过去，艺术专业人士可能使用特定的工具集来开始职业生涯，然后使用完全相同的媒体，穷其整个职业生涯

来完善自己的技能。现在，事情已经完全不同了。

此外，当闪亮的新技术不断出现在我们眼前时，我们必须要小心，不要落入一些想法的陷阱，比如，如果我有这个摄像头，就可以创作那段我一直想拍的短片，或者，只有当我拥有这样的手写笔屏幕时，我才可以做出能够带来真正丰厚报酬的合同的各种插画。没错，某些产品的确可以帮助我们完成自己一直梦想要做的工作，但是，在我们拿到这些产品之前，我们并没有其他选择，只能使用我们所拥有的工具，并充分利用它。这不是一件坏事，因为有限的资源会鼓励（而且往往要求）创造性思维，这种思维可以产生真正的天才创意。

术语表

术语表

注意：此处所提供的定义是根据这些术语在本书内容中所使用的意义给出的。

加色

涉及光线的色彩体系。加色的原色是红色、绿色和蓝色（缩写为 RGB）。光线的完整三原色会生成白色，所有三种都缺失则生成黑色。加色轮的间色是黄色、品红色和青色。

相似调色板

色轮上 3~5 个相邻色的组合。

年鉴

与设计和艺术主题相关的出版物，每年发行一次。年鉴通常精选有影响力和引领潮流的创意专业人士的作品。

CMY

青色、品红色和黄色的缩写，色轮以这些色彩作为其原色。许多画家喜欢 CMY 色轮，因为它比传统的红黄蓝色轮更接近于实际颜料的表现。

CMYK

青色、品红色、黄色和黑色的缩写（用字母 K 表示黑色，因为在平版印刷中，有时将黑版作为主版），这是用于套色印刷的 4 种油墨。

色彩

从技术上讲，人类肉眼可见的色彩是电磁能的振荡，其波长为 400~700 纳米。白光是混合所有色彩的光线后得到的，而黑色则是没有光。

色彩指南

Illustrator 提供的一种面板，具有特定色彩的各种深、浅、明、暗版本。

拾色器

Illustrator 和 Photoshop 提供的一种面板，可用于寻找特定色彩的各种深、浅、明、暗版本。

色轮

呈现原色、间色和复色的二维示意图。在可视化色彩之间的关系并寻找将不同色彩组合为调色板的方式时，色轮是有用的辅助工具。

互补色

在色轮上，互补的色彩彼此直接相对。

冷灰色

带有一抹蓝色、紫色或绿色的灰色。另请参阅"暖灰色"。

冷色

倾向于蓝色、紫色或绿色的色彩。另请参阅"暖色"。

数字印刷

使用喷墨打印机完成的印刷。

DPI

每英寸点数的缩写，用于确定数字图像的分辨率的测量单位。每英寸点数越多通常意味着图像越清晰。

术语表

吸管工具

Illustrator、Photoshop 和 InDesign 提供的工具，允许用户从照片、插画和图形中选择特定的色彩，并（如果需要）将其应用到其他地方。

半色调点

在打印图像中出现的不同大小的小点。半色调点通常很小，必须放大图像才可以看见它们，在通过肉眼观察时，它们会导致明度（色彩值）渐变，让图像和插画的内容成形。

色相

表示色彩的另一个词。

Illustrator

一个 Adobe 程序，专门处理基于矢量的图形。

InDesign

一个 Adobe 程序，主要用于为印刷和网页创建布局。

喷墨打印机

数字打印机，应用极小的油墨点将色彩打印在纸上。

单色调色板

一种色彩的一组不同深浅的版本。一个单色调色板若超过七八个成员，则眼睛无法分辨各成员之间的差异，所以单色调色板很少包括超过此数量的色彩。

调暗

减少色彩的饱和度。冷色在被调暗时趋向于冷灰色；暖色在被调暗时趋向于暖灰色或棕色。

中性色

灰色或棕色。

胶版印刷

用传统印刷机完成的印刷，使用一系列油墨辊着墨。

PMS

潘通配色系统的缩写，它是潘通提供的大型专色集合。

调色板

应用到布局或图像的具体色彩方案。

Photoshop

一个 Adobe 程序，旨在增强和修改基于像素的数码照片。许多艺术专业人士也使用 Photoshop 来创作插画。

原色

色轮的基础色彩，无法使用色轮上任何其他色彩创造的色彩。传统色轮（在本书中使用）的原色是红色、黄色和蓝色。

印刷样张

运行印刷作业前由印刷公司提供的样张。大多数印刷样张是以数字方式输出的。

印刷检查

设计师和客户在正式印刷时检查印刷品的机会。印刷检查提供了管理印刷品质量的最后机会。

印刷色指南

一本提供大量各种 CMYK 色彩的印刷色卡的书。设计师在为印刷作业选择色彩时要参考这些色卡，因为屏幕上的色彩显示可能是误导性的。

术语表

套印色印刷

使用CMYK油墨在胶版印刷机上完成的印刷（也称为彩色套印）。

RGB

红色、绿色和蓝色的缩写，它们是基于光线的色谱的原色。

反转

允许印刷品中的一个元素（字体、线条、装饰等）在油墨覆盖区域内显示为纸张的色彩。例如，白色的字体出现在黑色或彩色墨水的区域内时已被反转。

深黑色

除黑色墨水外还使用了其他墨水打印出来的黑色。深黑色提供了在仅使用黑色墨水时无法呈现的一种视觉丰富性。

饱和度

色彩的强度。完全饱和的色彩是在其最大强度和纯净状态下的色彩。柔和的色彩版本具有较低的饱和度。

网屏

其强度范围为1%～99%的半色调图案。可以通过将其打印为网屏来淡化墨水。

网屏版本

彩色套印的两种、三种或全部四种CMYK色彩彼此重叠，每种色彩都采用特定的网线数，以产生特定的色彩。

间色

用原色混合而成的色彩。传统色轮（在本书中使用）的间色是橙色、绿色和紫色。

分割互补调色板

一组色彩，包括色轮的一个色彩部分以及该色彩的互补色两侧的两个部分（最好通过可视方式描述）。

专色

在被添加到胶版印刷机之前已预混合的墨水色彩。设计师通常会从公司（如潘通公司）提供的印刷指南或色彩指南选择专色。

专色指南

包括各种专色样本的印刷色卡。潘通和东洋是制作流行和常用专色指南的两家公司。

减色

涉及颜料的色彩体系。传统的减色体系的原色是红色、黄色和蓝色。

目标受众

具有商业意图的设计或艺术作品所针对的特定人群。

复色

原色和间色混合而成的色彩。传统色轮（在本书中使用）的复色是橙红色、橙黄色、黄绿色、蓝绿色、蓝紫色和紫红色。

四色系调色板

从色轮的四个部分取出的一组色彩——这四个部分通过正方形或长方形的配置方式彼此关联（最好通过可视方式进行介绍）。

三色系调色板

从色轮上具有相等间隔的三个部分取出的一组色彩。

术语表

明度

色彩的明暗度，范围从接近于白色到接近于黑色。

视觉层次

构图元素的明显的视觉优先顺序。当一个构图元素（例如，布局的标题或照片的主体）明显比作品的其他可视成分更醒目时，就会有很强的层次感。

视觉纹理

抽象或具象形状的任意多边形或几何重复。

暖灰色

具有棕色、黄色、橙色或红色色调的一种灰色。另请参阅"冷灰色"。

暖色

趋向于黄色、橙色或红色的色彩。另请参阅"冷色"。

WYSIWYG

"所见即所得"的缩写。在谈及屏幕上的色彩与印刷色彩相匹配这个难以实现的目标时，往往会提及 WYSIWYG。

推荐阅读

用户体验要素：以用户为中心的产品设计（原书第2版）

书号：978-7-111-61662-7　　定价：79.00元　　作者：[美] 杰西·詹姆斯·加勒特（Jesse James Garrett）

　　从本书第1版出版到现在已经过去十几年了，它定义了关键的实践准则，已经成为全世界网站和交互设计师工作时的重要参考。新版中，作者进一步细化了他对于产品设计的思考。 同时，这些思考并不仅仅局限于桌面软件上，而是已经扩展到包括移动终端在内的多种应用及其分支中。

　　成功的交互产品设计比创建条理清晰的代码和鲜明的图形要复杂得多。你在满足企业战略目标的同时，还要满足用户的需求。如果没有一个"有凝聚力、统一的用户体验"来支撑，那么即使是好的内容和精密的技术也不能帮助你平衡这些目标。

　　创建用户体验看上去极其复杂，有很多方面（可用性、品牌识别、信息架构、交互设计）都需要考虑。本书用清晰的说明和生动的图形分析了其复杂内涵，并着重于工作思路而不是工具或技术。作者给了读者一个关于用户体验开发的总体概念——从企业战略到信息架构需求再到视觉设计。

推荐阅读

点石成金：访客至上的Web和移动可用性设计秘笈（原书第3版）

书号：978-7-111-61624-5　　定价：79.00元　　作者：[美]史蒂夫·克鲁格(Steve Krug)

第11届Jolt生产效率大奖获奖图书，被Web设计人员奉为圭臬的经典之作
第2版全球销量超过35万册，Amazon网站的网页设计类图书的销量排行佼佼者

　　自本书第1版在2000年出版以来，数以万计的Web设计师和开发工程师都已经从可用性大师Steve Krug先生的直觉导航和信息设计原则中受益。这是一本在可用性领域颇受宠爱和推崇的书籍，幽默风趣，充满常识，而又超级实用。

　　现在，Krug先生再度归来，用一种新鲜的视角重新检阅了经典的设计原则，同时还带来了更新过的例子和整整一章全新的内容：移动可用性。而且，它仍然短小精练，语言轻松诙谐，穿插大量色彩丰富的屏幕截图……还有，更为重要的是，它还是一样令人爱不释手。

　　如果之前已经阅读过这本书，你会再次发现，对于Web设计师和开发人员来说，这仍然是一本非常重要的书籍。如果从来没有读过这本书，那么你会发现，为什么这么多人都在说，这本书对于任何从事Web工作的人来说都非读不可。